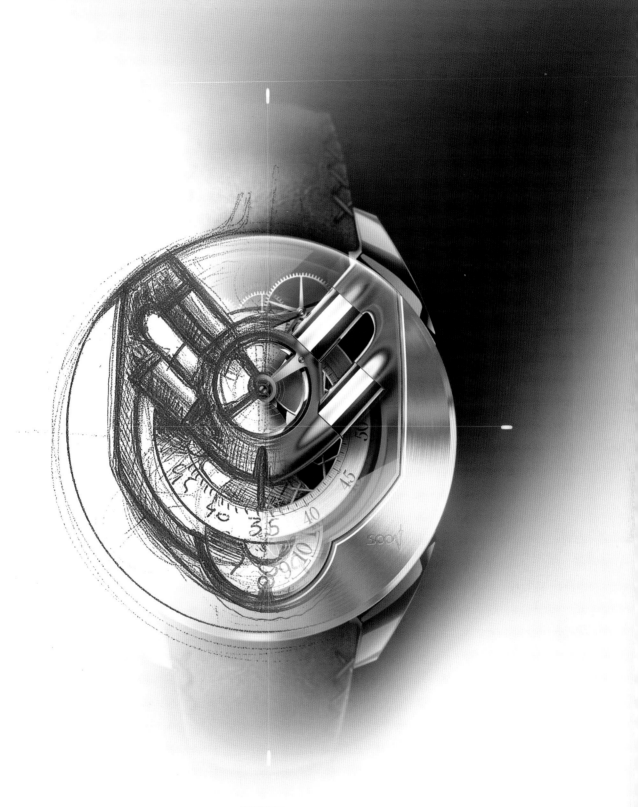

OLIVIER GAMIETTE

SOON

TIMEPIECE PHENOMENA

ADVENTURES IN CONCEPT WATCH DESIGN

OLIVIER GAMIETTE

designstudio|PRESS

Dedication

I dedicate this book to Pacoq, my 100-year-old grandfather of Gaudeloupe who amazes me with his spontaneous and incredibly relevant feedback on these watch concepts, even though they were so far away from his life and concerns.

Dédicace

Je dédie ce livre à Pacoq, mon grand-père centenaire de Guadeloupe, qui m'a émerveillé par ses commentaires spontanés et incroyablement pertinents sur ces concepts de montres pourtant bien loin de sa vie et de ses préoccupations.

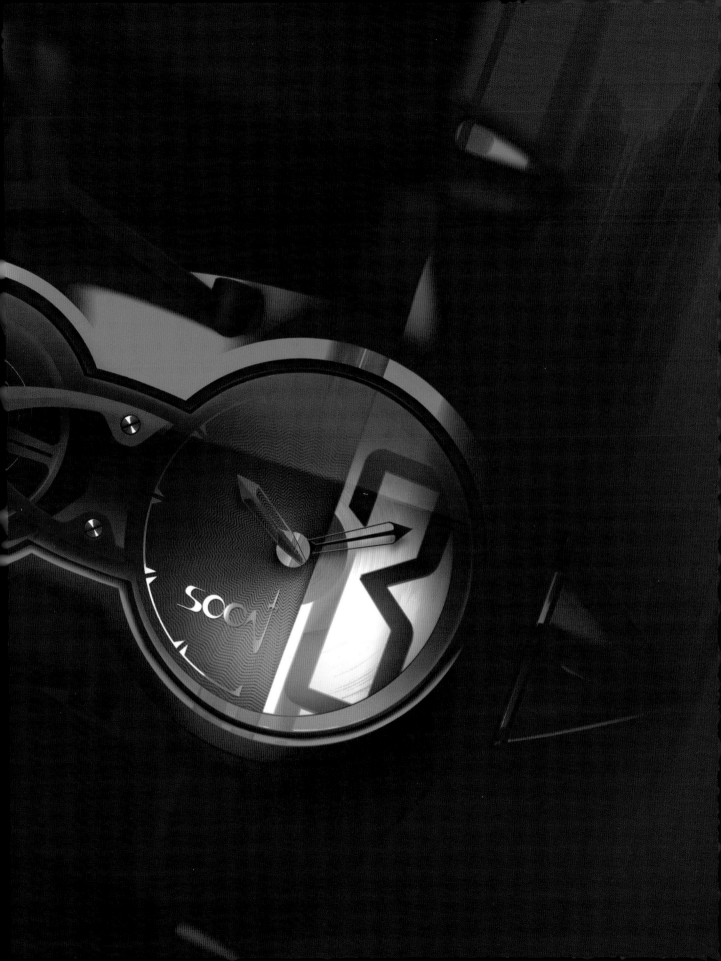

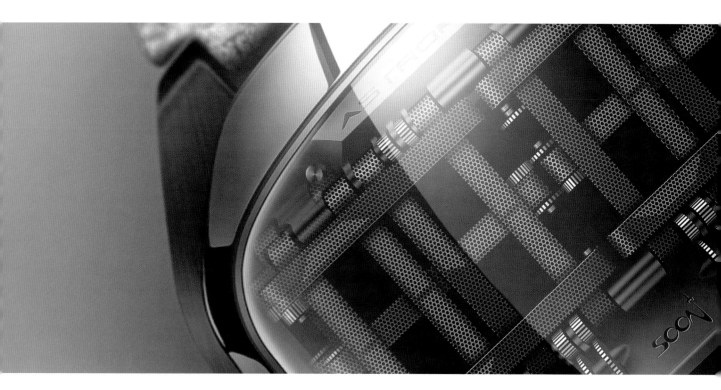

Acknowledgments

I extend a huge thank you to my creative partners Nicolas Depierre and Alexandre Meyer, whose support is a real catalyst for me. Thank you, guys, for indulging in my creative raptures and showing me that your visions are just as disturbing as mine. Thank you to all those who supported me in this first book project and to all who helped contribute to its realization: my brothers Laurent Gamiette, Rémi Gamiette, and Antony Gamiette; Anna Costamagna; Yves Delacroix; Sophie Favardin; Romain Bucaille; Brice Tillet; Cris Gudima; David Freulon; Yan Freulon; Stéphane Vervins; Brice Barbieri; Guillaume Lerey; Abdellatif Ait El Bacha; and Yannick Damry. Thank you to all who gave me positive vibes that nourished me as I created this book.

Thank you, Scott, for trusting me and agreeing to publish my work. It's been a wonderful experience.

Thank you, Tinti and Teena, for your involvement and professionalism.

Remerciements

J'adresse un immense merci à mes partenaires de création Nicolas Depierre et Alexandre Meyer dont la complicité est un vrai catalyseur pour moi. Merci les gars de me suivre dans mes délires et de m'apporter votre regard tout aussi perturbé que le miens! Merci à tous ceux qui m'ont soutenu dans ce premier projet de livre et à tous ceux qui ont contribué à sa réalisation: mes frères Laurent Gamiette, Rémi Gamiette, et Antony Gamiette; Anna Costamagna, Yves Delacroix, Sophie Favardin, Romain Bucaille, Brice Tillet, Cris Gudima, David Freulon, Yan Freulon, Stéphane Vervins, Brice Barbieri, Guillaume Lerey, Abdellatif Ait El Bacha, et Yannick Damry. Merci à tous ceux qui créent autour de moi les vibrations positives qui me nourrissent.

Merci Scott de m'avoir accordé ta confiance en acceptant de publier mon travail. C'était une belle rencontre. Merci Tinti et Teena pour votre implication et nos échanges très professionnels.

Contents Sommaire

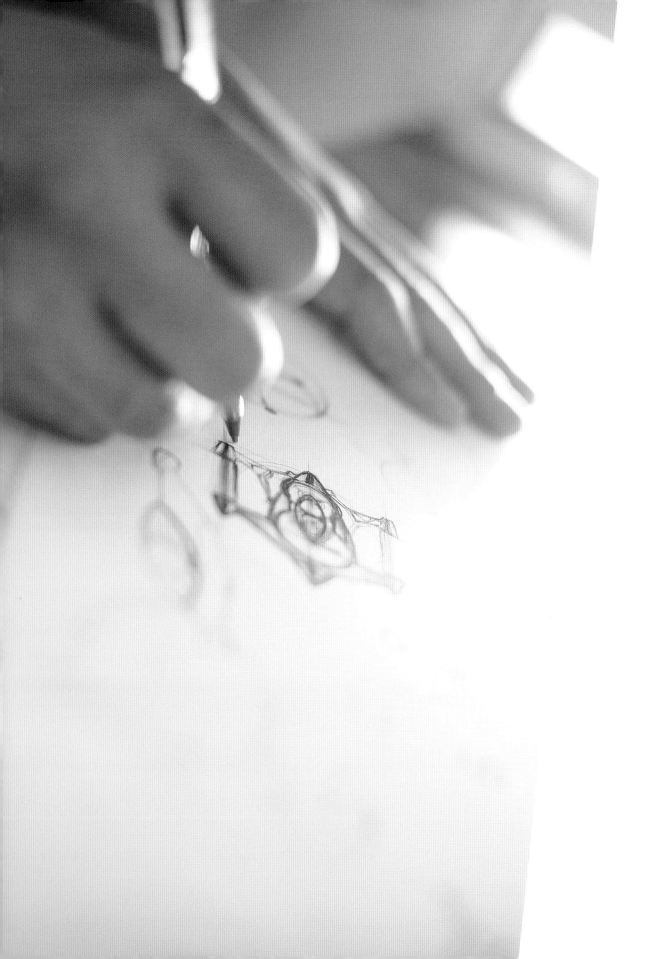

Introduction

I have always loved books, especially drawing and illustration books. They have helped me, informed me, and shaped me; and most of all, they have encouraged me. That's why I wanted to create this book: to inspire others. It is the fruit of my curiosity, a reflection of my thoughts, and an exploration of creativity beyond the boundaries of convention.

SOON is the story of how I created three imaginary watch collections that reinvent the way we read time. I am not a trained watchmaker, and I'm well aware that for the most part these designs would be difficult to make in their current form, though all the mechanisms here have been carefully thought out and are perfectly credible. However, my desire was simply to ignite your fantasies through these unexpected objects I dreamed up thanks to the magic of illustration. Concepts, whatever form they take, are essentially utopian. Their aim is to open up our minds to new ways of thinking, to create new pathways for our imaginations.

"Concepts are utopian by nature. They create new paths for the imagination to follow..."

Why watches? I love the intimate relationship that exists between the mechanism of a watch and its design. I love when the two become inseparable. It reminds me of my childhood fascination with the Spirograph, a toy made of cogged rings, whose hypnotic rotation controlled by a pencil allowed for thousands of incredibly perfect designs. I enjoy imagining concept watches that respect the fusion of form and mechanical function.

Perhaps one day these concept watches will take on lives of their own. In the meantime, I've presented them here as digital illustrations with a specific graphic style, a type of hand-drawn digital photorealism, using Photoshop, which combines drawings and photographic effects. This creative process is the result of years of experimentation and has proven effective for illustrating watches. As a result, the concepts can be better seen, revealing themselves with all the precision and finesse required to appreciate their distinctive styles.

Here's hoping the SOON adventure will make time stand still for a moment.

Introduction

Ce livre est le fruit de ma curiosité, le reflet de mes pensées, une échappée sans retenue en dehors de toutes conventions. Il se veut inspirant et onirique.

J'ai toujours aimé les livres et en particulier les livres de dessins. Ils m'ont aidé, renseigné, façonné et surtout fait rêver. J'ai donc eu envie à mon tour de faire celui-ci pour partager mon univers.

L'aventure SOON est l'histoire de trois séries de montres imaginaires qui partent à la conquête de vos phantasmes. Sans égaler l'homme de l'art, j'ai abordé le design horloger par un angle bien précis : imaginer des principes de mécanismes pour réinterpréter la lecture de l'heure. Bien conscient qu'ils seraient pour la plupart compliqués à concevoir en l'état, je n'ai eu d'autre souhait que celui de suivre mes envies et de procurer des émotions à travers des objets inattendus. C'est aussi cela la magie du dessin!

"Les concepts sont par nature utopiques. Ils créent de nouvelles pistes de réflexion...»

Ce manifeste n'est pas gratuit car tous les mécanismes sont réfléchis et crédibles. Les concepts, quel qu'ils soient, sont par nature utopiques. Leur intérêt est d'ouvrir des brèches dans nos habitudes de pensées. Ils créent de nouvelles pistes de réflexion.

J'aime cette relation intime qu'il y a entre la mécanique et le design d'une montre. J'aime quand ils ne font qu'un. Cela me rappelle beaucoup la fascination que j'avais pour le spirographe quand j'étais petit. Ce jeu fait de rouages dont la rotation hypnotique contrôlée par un crayon permet de créer une infinité de formes graphiques magnifiquement parfaites. J'ai pris beaucoup de plaisir à imaginer des concepts de montres qui respectent ce lien fusionnel entre la forme et la mécanique.

Peut-être qu'un jour ces concepts de montres hors du temps prendront vie, en attendant j'ai choisi de les présenter sous formes d'illustrations digitales avec un rendu graphique spécifique, une sorte de photoréalisme numérique dessiné à la main (Photoshop), mélangeant impressions de dessins et d'effets photographiques. Ce procédé de création qui est né au fil des ans s'est montré efficace pour l'illustration de montres. Les concepts se révèlent davantage et s'exposent avec toute la précision et la finesse requises pour en apprécier la robe.

Bienvenue dans l'aventure SOON...que le temps s'arrête autour de vous...

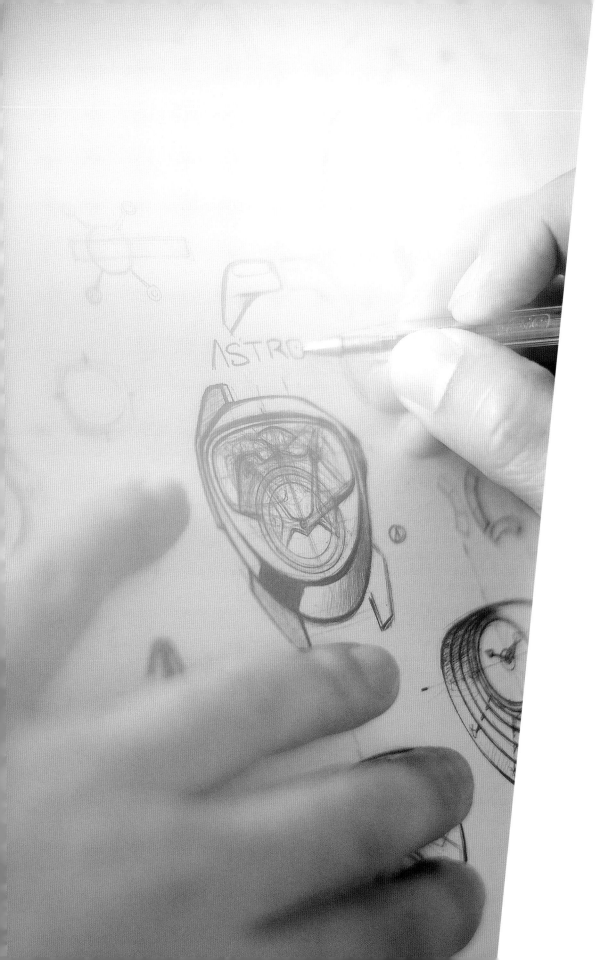

ASTRO

Portrait

I never dreamed that I would one day be an automotive designer, my current profession. Yet as a child I was quite good at drawing and I often played with toy cars, sometimes I even customized them. But the thought of drawing these cars never entered my head until one day, as a 20-year-old student of mechanical engineering, I saw a documentary about the great Swiss automotive designer Franco Sbarro. Captivated by his work, I grabbed a pencil and began drawing cars, hypnotized. I haven't let go of that pencil since, and while it hasn't been easy to learn drawing by myself, I have always followed my creative impulses.

"I dream of designing ever more spectacular machines..."

It was at Peugeot that I started my career in the design world as a 3D modeler. It was an enriching experience that I still use today, particularly for fleshing out certain sketched ideas. And though my drawing skills are self-taught, they were ultimately validated because I've been working as a professional automotive designer for the last six years. I work on series models, concept cars, and, most frequently, advanced design projects.

Despite my winding career path, my true nature is to be creative. Today I am haunted and possessed by machines, racing vehicles, or other objects with ever more spectacular styles. I love everything that deals with speculative or experimental design. I love imagining things on the border between dreams and reality. I have several personal projects underway that explore new artistic territory. I really enjoy measuring my creativity against different subjects beyond automobile design.

One day I was trying to invent a new vehicle shape and I started thinking about the watch that might go with it. The number of features shared by these two objects fascinated me to such a degree that I decided to take the plunge into the complex world of horological design. Even though it isn't my profession, I discovered a world in itself, a world that held everything I was passionate about and enjoyed: mathematics, geometry, drawing, innovation, style, and complex mechanical movements. Watch design employs all the strings that I have built on the bow of my personal skills. Today it has become a laboratory of very fertile ideas for other projects and for my creativity in general.

I started illustrating this project two years ago, but in truth, it took me 20 years of drawing practice, research, and work to bring this book to life.

I hope that the timepieces illustrated in this book will take you on a dream, as it has been a dream for me to imagine them.

Portrait

Actuellement designer automobile, je n'imaginais pas exercer cette profession un jour. Ingénieur mécanicien de formation j'ai su très tardivement dans ma vie que designer était un métier.

Enfant, j'avais pourtant de bonnes aptitudes au dessin et je jouais sans cesse avec des petites voitures qu'il m'arrivait de customiser. Mais l'idée d'en dessiner ne m'avait jamais effleuré l'esprit. Jusqu'au jour où à l'âge de vingt ans pendant mes études d'ingénieur, j'ai vu un reportage télévisé sur le génial concepteur automobile Suisse Franco Sbarro, Subjugué par son travail, j'ai hypnotiquement attrapé un crayon pour dessiner des voitures. Depuis, je n'ai jamais relâché ce crayon et même si cela n'a pas été simple d'apprendre à dessiner seul, j'ai suivi mes envies de création.

" Je rêve de machines au style toujours plus spectaculaire... "

J'ai débuté ma carrière dans le monde du design en tant que modeleur 3D au Centre Style Peugeot. C'était une première expérience vraiment enrichissante et qui m'est encore très utile aujourd'hui. Notamment pour valider certaines idées nées par le dessin. Mon profil d'autodidacte en dessin a fini par trouver sa place puisque j'exerce, depuis 6 ans, la profession de designer automobile. Je travaille sur des projets de voitures de série, de concept cars et plus souvent sur des projets de design avancé.

Malgré un cursus sinueux, ma vraie nature est créative. Aujourd'hui, je suis hanté et possédé par des machines, des bolides ou des objets au style toujours plus spectaculaire. J'aime tout ce qui touche au design prospectif, au design experimental. J'aime imaginer des choses à la frontière du rêve et de la réalité. J'ai de nombreux projets personnels que je développe pour trouver de nouveaux terrains d'expression. Je prends beaucoup de plaisir à jauger ma créativité sur différents sujets hors automobile.

C'est d'ailleurs en cherchant une nouvelle forme de voiture que j'ai commencé par imaginer la montre qui allait avec. L'analogie entre ces deux objets m'a tellement fasciné que je me suis pris au jeu de la découverte de ce casse-tête géant : le design horloger. Même si ce n'est pas mon métier, j'ai découvert que cet univers à part entière reliait tout ce que j'aime faire et qui me passionne : mathématiques, géométrie, dessin, innovation, style ou mouvements mécaniques complexes, la création de montres a fait appel à toutes les cordes que j'ai bâties sur l'arc de mes compétences. Aujourd'hui c'est pour moi un laboratoire d'idées très fertile pour mes autres projets et ma créativité.

J'ai commencé à dessiner pour ce projet il y deux ans mais Il m'aura fallu 20 ans de pratique du dessin, de recherches d'idées, de travail pour parvenir à faire un tel ouvrage. J'espère que les projets exposés dans ces pages vous raviront le temps d'un rêve comme je me suis pris à rêver en les imaginant.

Research

All of my drawings start with pencil sketches. This is a crucial step, allowing me to quickly go through several ideas without censuring myself. The pages that follow show several of these preliminary sketches. Not all of them get to the color stage, but they all play a role in the exploration of an idea. In fact, a lot of these sketches are just used for momentum, and are never developed into full-blown concepts.

During this first phase, I'm interested in the idea of the mechanical movement and the overall graphic design of the watch. I'm not looking to make a perfect drawing at this point. I'm just trying to capture the idea without drawing the details; those come during the coloring phase. The challenge is to invent the improbable, that which I find amusing and addictive.

The sketches that went beyond the first phase were chosen based on their relevance and daring potential. I'm always very impatient when I start coloring my sketches in Photoshop and they come to life before my eyes. The brain's ability to conceive three-dimensional volumes from a two-dimensional drawing is fascinating. It's magic!

Recherches

Tous mes dessins commencent par une phase d'esquisses au crayon. C'est pour moi primordiale. Cela me permet de balayer rapidement plusieurs pistes sans aucune censure. Les planches qui suivent montrent quelques-uns de ces croquis. Tous n'ont pas passé l'ultime casting pour la mise en couleur, mais tous ont participé et alimenté la réflexion générale. En effet, beaucoup de croquis ne servent qu'à donner la première impulsion mais ne se transforment pas toujours en vrais concepts cohérents.

Dans cette première phase, c'est le principe d'animation mécanique des éléments et le graphisme global de la montre qui m'intéressent. Je ne cherche pas à faire un beau croquis bien propre. Je tente de capter simplement l'idée sans dessiner tous les détails. Ils seront crées lors de la colorisation. C'est le challenge d'inventer des choses improbables que je trouve tout à fait grisant et addictif.

J'ai sélectionné pour l'aventure SOON les croquis selon leur pertinence et leur audace. Je suis toujours très impatient, à ce moment-là, de passer mes croquis en couleur grâce à Photoshop. Ils prennent vie sous mes yeux et je suis toujours fasciné par la capacité de notre cerveau à interpréter les volumes issus d'un dessin. C'est magique!

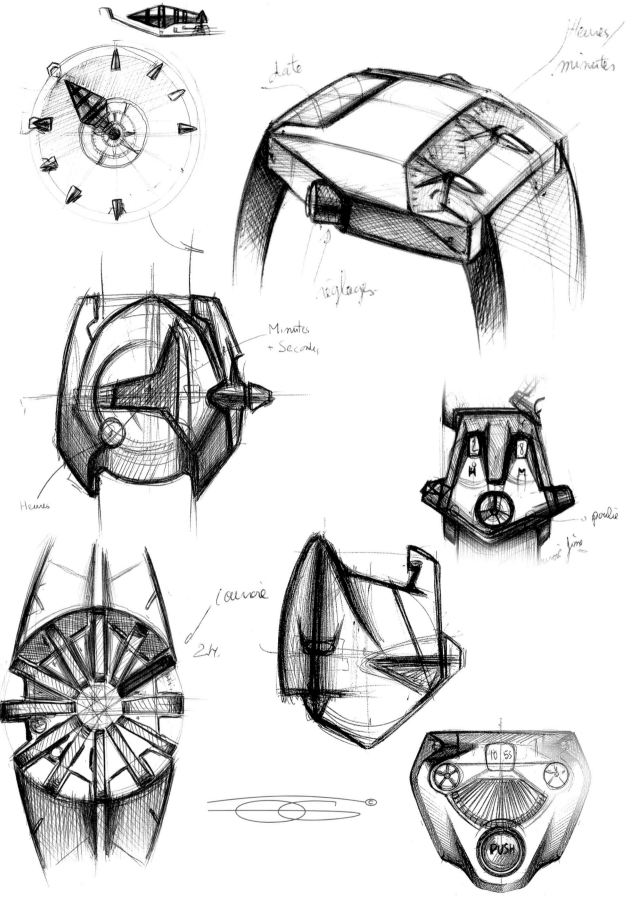

date

Heures / minutes

réglages

Minutes + Secondes

Heures

poulie

Couronne

2 H.

10 5s

PUSH

SOON 1-1?

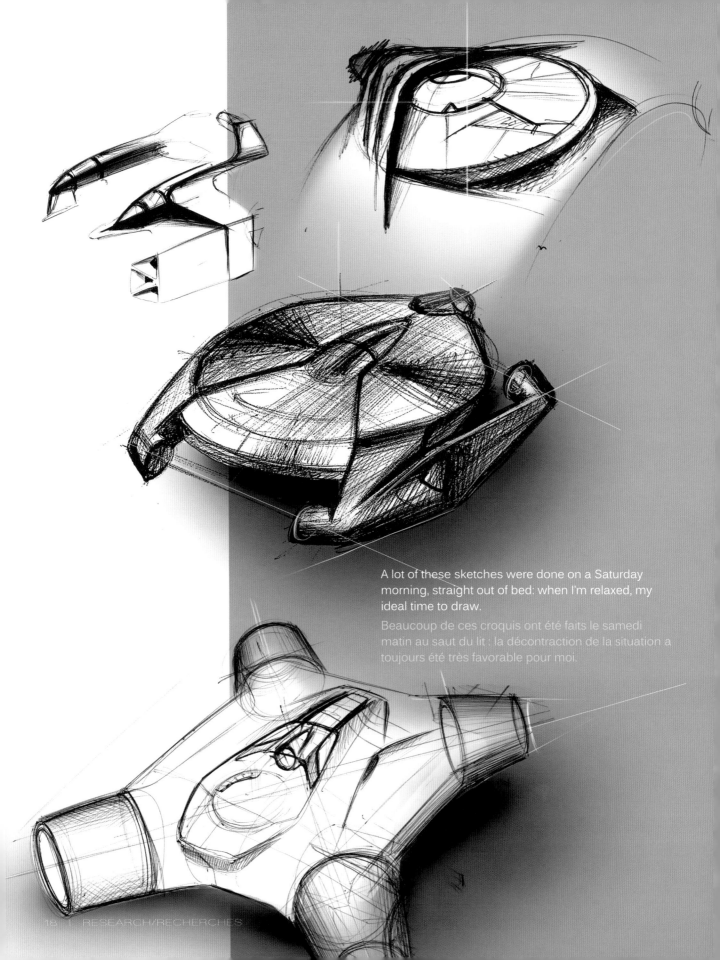

A lot of these sketches were done on a Saturday morning, straight out of bed: when I'm relaxed, my ideal time to draw.

Beaucoup de ces croquis ont été faits le samedi matin au saut du lit : la décontraction de la situation a toujours été très favorable pour moi.

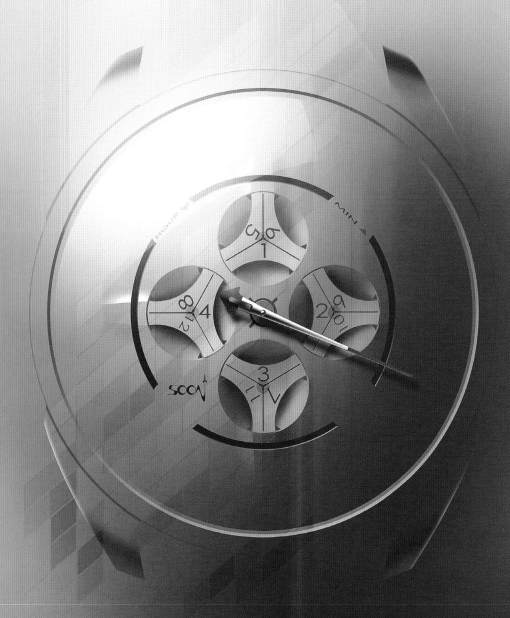

Sometimes very simple drawings, very lightly sketched, contain the spark of an interesting design.

Parfois de simples dessins très légèrement esquissés donnent toute l'impulsion pour obtenir un design intéressant.

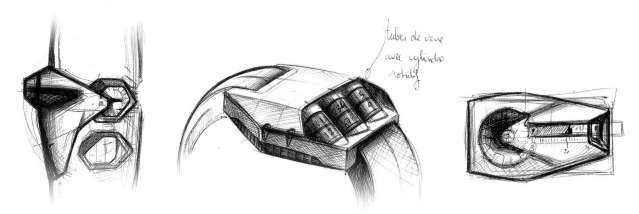

tubes de verre avec cylindre rotatif

I use three different pens to do these sketches: one very worn pen that doesn't write well that allows for a light base, to tease out the idea little by little; a new pen with a very fine tip to firm up the line, confirming its intentions; and a pen with a thicker tip to blacken in quickly or generate volume. As for paper, I mainly draw on A3 Bristol, which has a fine grain that is perfect for working on watch concepts in pen. Rarely do I sketch directly on the computer; for me, the pen-and-paper combo offers an ideal and sustainable creative rhythm. I may go through several different iterations before finding the right concept with a good balance.

J'utilise 3 stylos différents pour réaliser ces croquis. Un stylo très usé qui écrit très peu et qui permet de construire une base légère tout en manipulant l'idée petit à petit. Un stylo neuf avec une pointe fine pour préciser le trait et affirmer les intentions. Un dernier avec une pointe plus large pour noircir plus rapidement ou générer du volume. Je dessine principalement sur des feuilles bristol au format A3. Le grain très fin est parfait pour la recherche de concept de montres au stylo. Je fais rarement des recherches directement sur ordinateur (tablette graphique), car pour moi le duo papier-crayon me permet d'avoir un rythme de création idéal et soutenu. Il peut y avoir un certain nombre d'itérations avant de trouver un concept porteur et un bon équilibre.

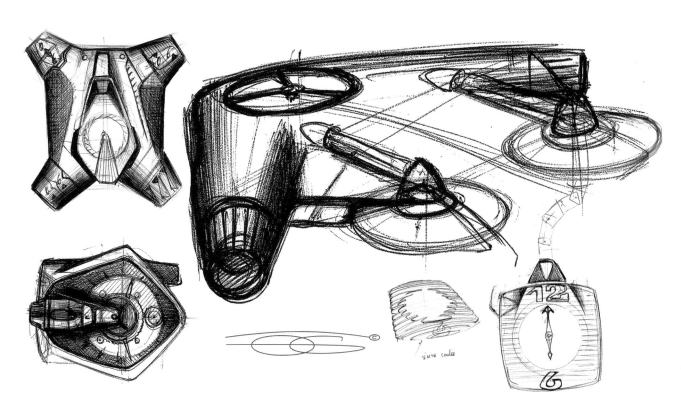

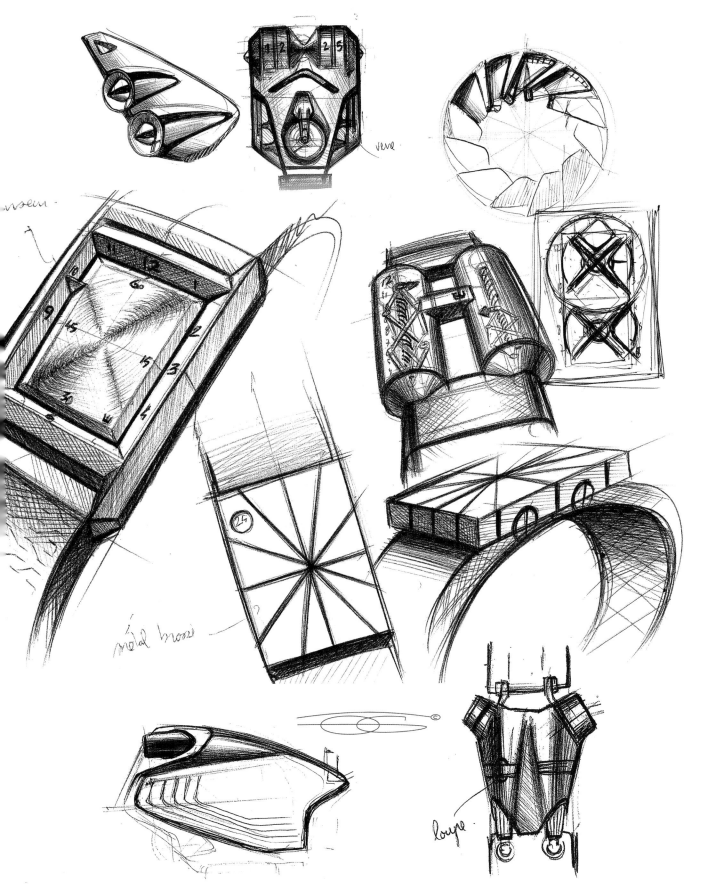

verre

métal brossé

loupe

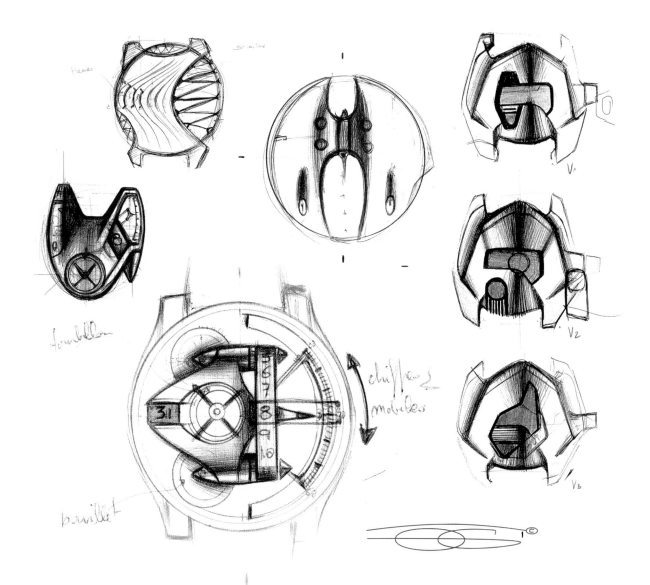

Before even considering doing a drawing in color, I spend a lot of time exploring the concept in pencil, because in addition to wanting to create beautiful illustrations, I love giving meaning and shape to my imagination.

I often leave a lot of my sketches to sit a few days before looking at them again. This helps me see them differently and evaluate them with a fresh eye. It's important to find a method to assess your own ideas in order to make more judicious choices.

Once people see my work and say, "That's beautiful, how does it work?" then I am halfway to reaching my objective. I believe that a design object should always inspire questions, interest, and wonder—it should resonate.

Avant même de penser à faire un beau dessin en couleur, je passe beaucoup de temps à générer le concept au crayon. Car en plus de vouloir créer des illustrations soignées, j'aime par dessus tout donner du sens et du contenu à ce que j'imagine.

Je fais beaucoup de croquis que je laisse décanter quelques jours avant de les considérer. Cela me permet de les voir différemment et d'évaluer leur intérêt avec un œil neuf. C'est important de développer des outils d'appréciation de ses propres idées pour faire des choix plus justes.

Si les gens se disent 'C'est beau, comment ça marche?'. Alors une partie de mes objectifs est atteinte. Selon moi, il faut toujours que l'objet questionne, interpelle ou émerveille, il doit résonner.

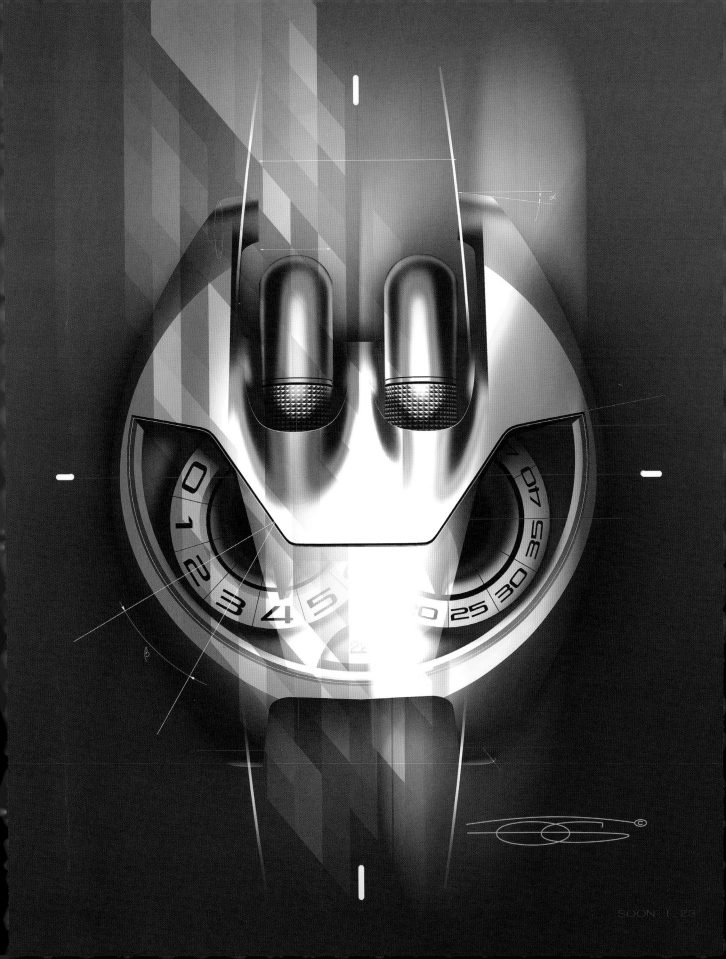

As if they were ready to enter the atmosphere, the Invaders are characterized by their spacecraft silhouettes. These concepts boldly play the pathfinders of the SOON adventure with their streamlined plating in light alloy. This squadron of technological racing machines entertains with its diverse, futuristic style. Settle in for the ride.

Comme prêts à rentrer dans l'atmosphère les INVADERS se caractérisent par leur profil de carlingues spatiales. Ces concepts ne craignent pas de jouer les éclaireurs de l'aventure SOON avec leur cuirasse fuselée en alliage léger. Cet escadron de bolides technologiques amuse par sa diversité et l'atmosphère futuriste dans laquelle il évolue. Prenez place...

INVADERS

Copper Shield
Furtif
Sentinelle
Celerity
Spacymen
Mach 8
UFO 99
Infinity
Formula 3
Astronaut Series

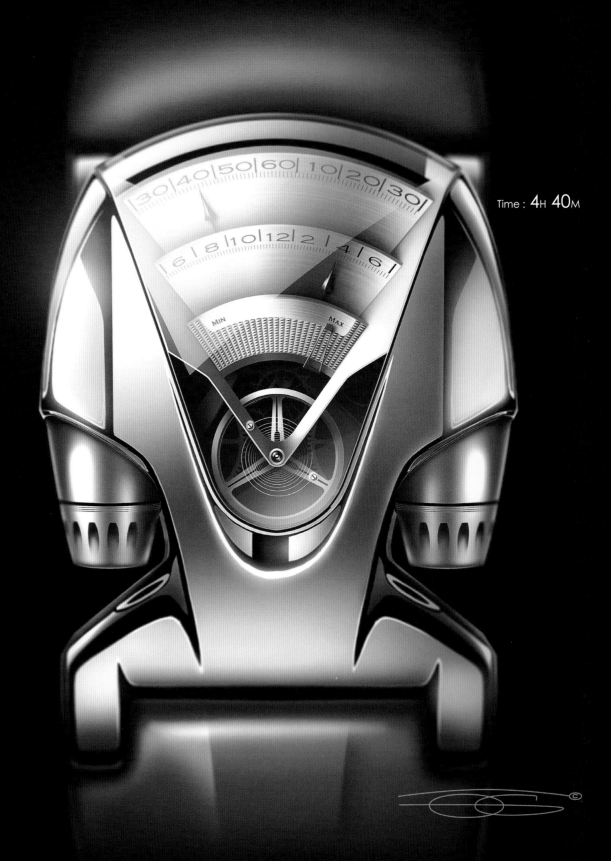

Time : 4H 40M

Copper Shield

I enjoy anachronisms and objects that play with notions of time. That's why I imagined this retro-futurist concept: to teleport you to a new dimension. Its dials are borrowed from the counters of 1960s cars, and are placed in a spacecraft-shaped case. The winding and setting crowns, placed on either side of the case, are like high-powered propellers. I love this kind of curved shape, which is both dynamic and sensual at the same time. I opted for a copper color with a liquid-metal effect to accentuate the subtle contours. The balance wheel, clearly visible in its central position, is like a gemstone moving in its setting.

J'apprécie les anachronismes et les objets qui se jouent du temps. C'est un comble pour une montre!

J'ai donc imaginé ce concept rétro-futuriste pour vous téléporter ailleurs. Ses cadrans sont empruntés aux compteurs des voitures des années 60 et sont intégrés dans un boitier en forme de vaisseau spatial. Les couronnes de remontage et de réglage, situées de part et d'autre de cette pièce, sont traitées comme des propulseurs surpuissants. J'aime ce type de courbes à la fois dynamiques et sensuelles. J'ai opté pour une couleur cuivrée avec un effet de métal liquide pour accentuer la subtilité des courbes. Le balancier, bien visible en position central, est comme un bijou qui s'anime dans son écrin.

Crown
Couronne de remontage

Power reserve
Réserve de marche

Minute hands
Aiguille des minutes

Furtif

Beyond its appeal as an armored stealth vessel, I imagined the barrels on the outside of the case to create a precious, distinctive detail. I imagined these usually "flat" parts as cylindrical and plated with polished metal.

The time display is on rotating disks visible through a cantilevered faceted glass, "jumping" for hours and "dragging" for minutes. The date is positioned behind a magnifying glass, like the bubbled cockpit of a spacecraft, and the partially rounded case contrasts with the tension of the lines that structure the design.

Au delà de son allure de vaisseau furtif cuirassé, j'ai imaginé pouvoir déporter les barillets à l'extérieur du boitier pour créer un détail précieux identitaire. Ces éléments habituellement 'plats' seraient ici cylindriques et habillés de métal poli.

L'affichage de l'heure se fait sur des disques rotatifs visibles à travers une vitre facettée en porte à faux (sautant pour les heures et traînant pour les minutes).

La date se place derrière une loupe telle une bulle de cockpit de navette spatiale. La rondeur partielle du boitier contraste avec la tension des lignes qui structurent le graphisme.

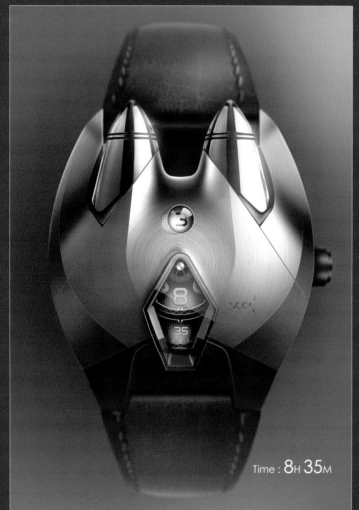

Time : 8H 35M

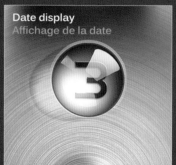

Date display
Affichage de la date

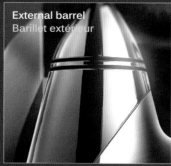

External barrel
Barillet extérieur

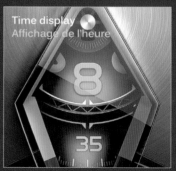

Time display
Affichage de l'heure

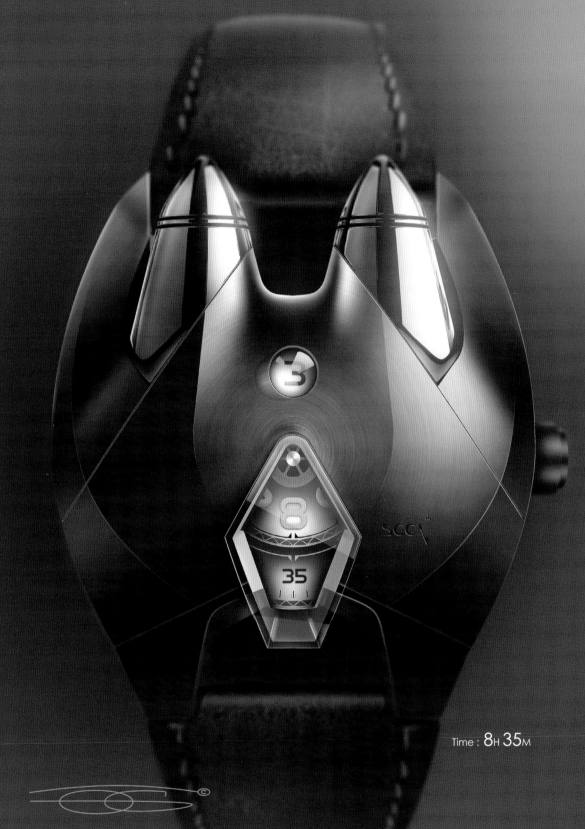

Time : 8H 35M

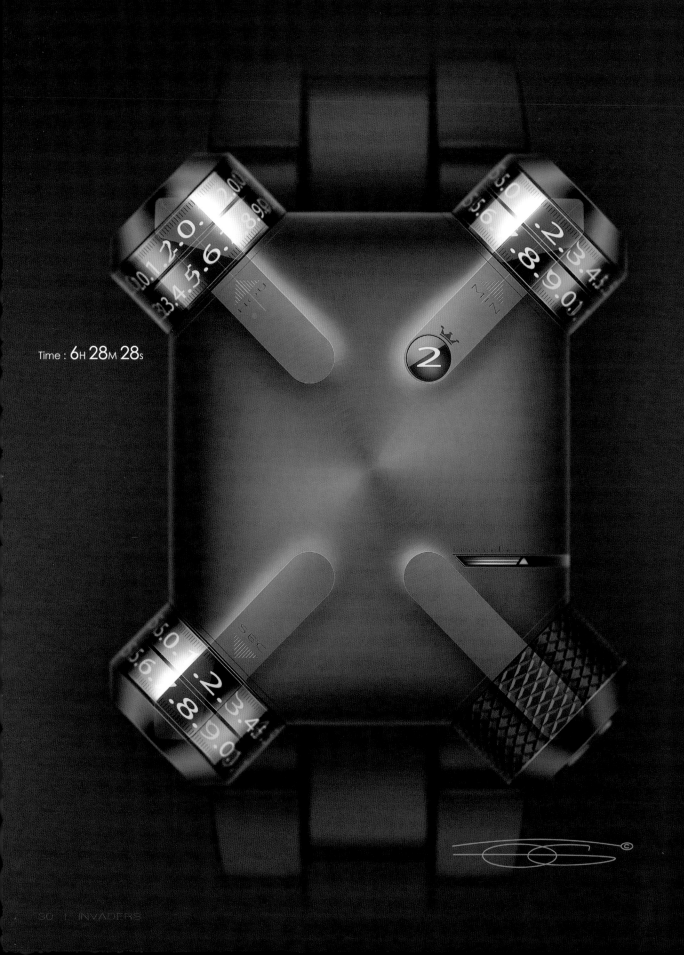

Time : 6H 28M 28S

Sentinelle

This concept is inspired by an armored surveillance machine, which appears to see in all directions to protect itself from attack. The display consists of six rotating cylinders contained in glass tubes: one set for hour, another for minutes, and the last for seconds. The remaining striated metal cylinder is the crown, a circular hatch discretely reveals the date, and the power reserve is visible through a narrow slot. The highly customization potential of this timpiece led me to propose it in different color options that take their inspiration from various superheroes. Take your guess.

Ce concept s'inspire d'une machine de surveillance blindée qui semble regarder dans toutes les directions pour se protéger.

Cette montre multi déclinable s'articule autour de tubes déportés à l'extérieur du boitier. L'affichage se fait sur 6 cylindres rotatifs contenus dans les tubes de verre. Un pour les heures, un pour les minutes et un dernier pour les secondes. Le tube métallique strié correspond à la couronne. Un guichet circulaire montre discrètement la date tandis que la réserve de marche s'apprécie à travers une fente très technique. Les déclinaisons en bas de page s'inspirent des couleurs de certains super-héros. A vous de deviner lesquels...

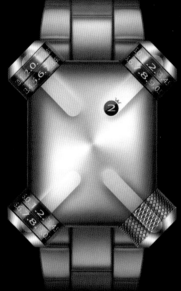

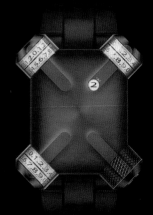

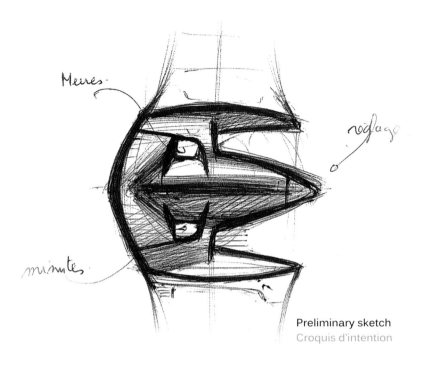

Meurés.

réglage

minutes.

Celerity

For years I've been looking for a shape like this that evokes a very distant future. The idea of an invading spaceship was clearly my inspiration for the design, and only a few changes were necessary during the coloring phase, because I really liked the initial balance in my sketch. This isn't always the case.

This timepiece is entirely conceived around a totally polished, luxuriously cambered body that extends toward the crown. The crown is shaded blue, as if by the intense heat of reentry into the atmosphere; the lugs are like propellers equipped with cooling vents.

The time is read through two windows showing the cockpits of this spacecraft.

J'ai longtemps cherché avant de trouver une silhouette qui évoque l'ultra futur. Le croquis de référence montre qu'il n'y a pas vraiment eu de modification après la mise en couleur tant je tenais à l'équilibre initial : ce n'est pas toujours le cas. L'ensemble est conçu autour de ce corps bombé complètement poli qui amène de la richesse et qui se prolonge vers la couronne.

La thématique du vaisseau envahisseur a clairement été mon inspiration pour le design de cette montre. La couronne semble bleuie par une forte chaleur liée à une entrée dans l'atmosphère, les cornes sont comme des propulseurs dotés de grilles de refroidissement.

L'heure se lit grâce à deux guichets illustrant les cockpits de cet engin de l'espace.

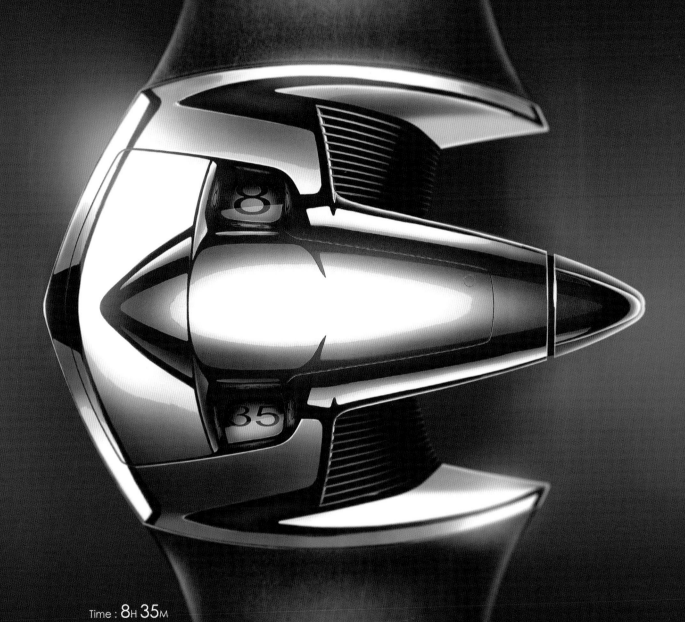

Time : 8H 35M

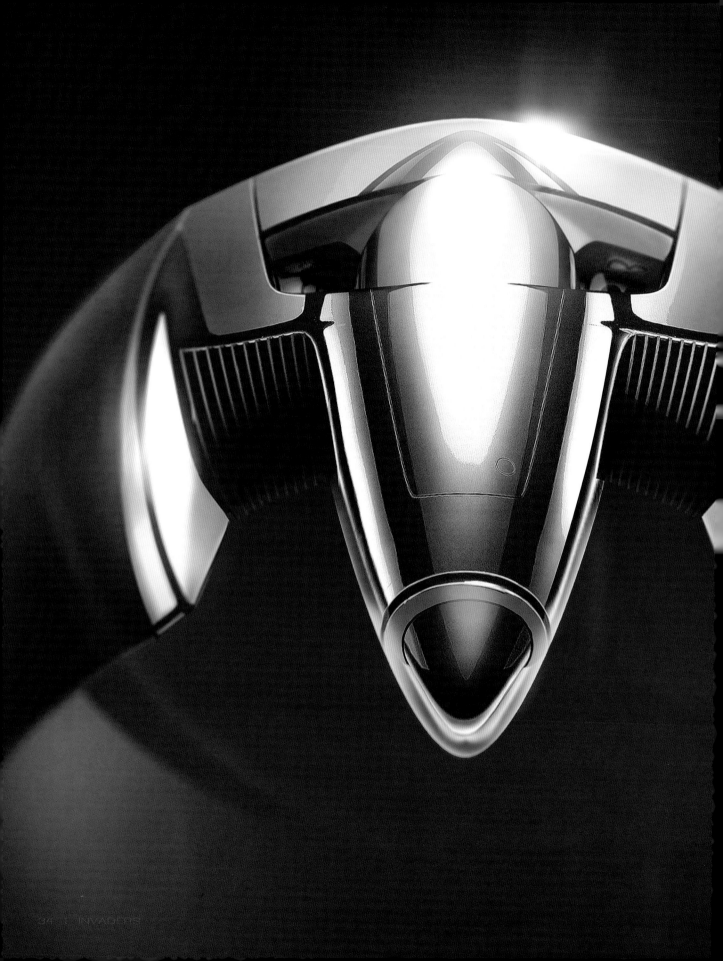

Celerity

Time : **8**H **35**M

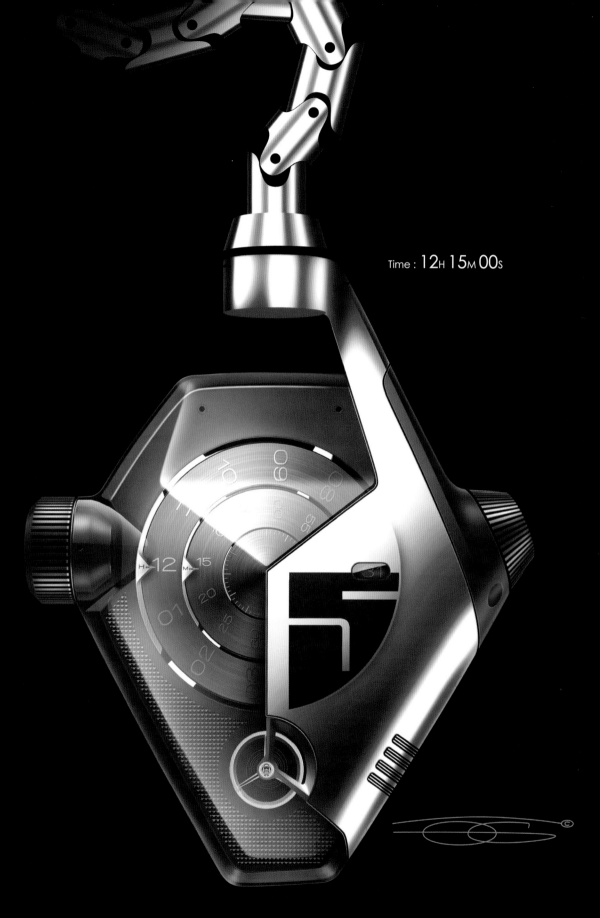

Time : 12H 15M 00S

Spacymen

This model reinterprets the celebrated pocket watch of our grandfathers. Here I'm playing with asymmetry to reveal the mechanism on the one hand, and the case with its technical shapes on the other. The asymmetrical design creates a certain tension and breaks up the conventional aspect of certain lines. To amplify the asymmetry, the chain arm has been radically displaced, and includes the power crown. I imagined this timepiece like a kind of cyborg. The large number in the center is the series number, and the chain is as mobile as a mechanized arm.

The time is displayed on three rotating disks (hours: minutes: seconds). The date is read through an isolated window, and the left crown allows time adjustments.

Ce modèle est une réinterprétation de la fameuse montre à gousset de nos grands-pères.

Je joue avec l'asymétrie pour faire apparaître d'un côté le mécanisme et de l'autre le boitier aux volumes très techniques. L'asymétrie dans le design génère toujours de la dynamique et casse le côté convenu de certaines lignes. Le bras, support de chaîne, totalement déporté, amplifie l'asymétrie et intègre la couronne de remontage. J'ai imaginé cette pièce comme si il s'agissait d'un robot. Le gros chiffre au centre atteste d'ailleurs du numéro de sa série et la chaîne est aussi mobile qu'un membre mécanisé.

L'heure est affichée sur trois disques rotatifs (heures-minutes-secondes). La date se lit à travers un guichet isolé. La couronne de gauche assure le réglage de l'heure.

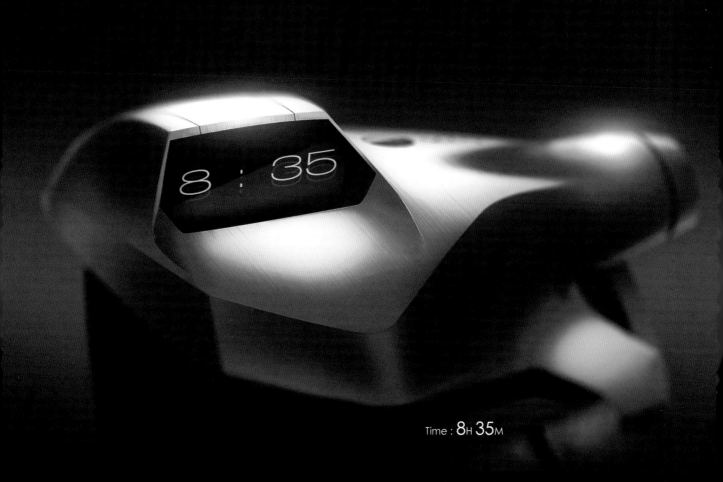

Mach 8

Through these angular lines and strong diagonals, I wanted to evoke a supersonic machine. I decided to combine a delta-wing architecture with an iridescent surface treatment, to create a truly avant-garde style for this concept. Sculpted from a solid block in order to achieve maximum speeds, Mach 8 contains an asymmetrical "cockpit" that conceals the time in a high position. The egotistic orientation position of the time display is meant to attract attention.

Once again, I wanted to instill a futuristic vibe into the details of the Mach 8.

J'ai voulu par ces lignes anguleuses et ces obliques très marquées évoquer un engin supersonique.

J'ai choisi de combiner une architecture en aile delta à un traitement de surface irisé, pour donner à ce concept un style avant-gardiste très affirmé. Taillé dans la masse pour atteindre des vitesses extrêmes, du moins en apparence, Mach8 dispose d'un 'cockpit' asymétrique qui dissimule les heures et les minutes en position haute. Un médaillon vitré isolé montre la date. L'orientation égoïste de l'affichage du temps pourrait être une façon d'attiser encore plus la curiosité.

Une fois encore, j'ai souhaité que les traits de Mach8 émettent des ondes du futur avec l'objectif de faire voyager celui qui viendrait à la porter.

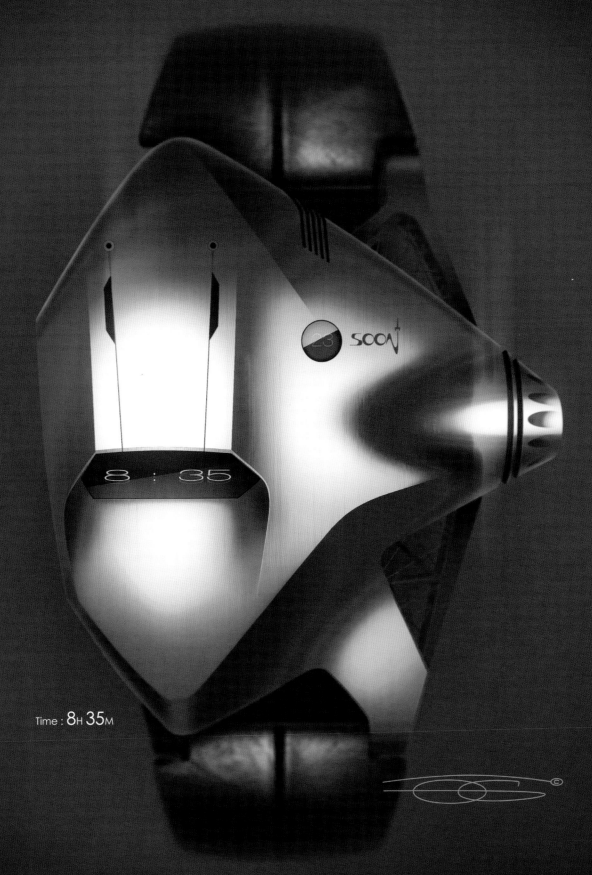

Time : 8H 35M

UFO 99

As the world gets excited about connected watches, welcome to the UFO 99—a very advanced version of this new watch generation. It's a technological pocket UFO that gives a little nod to a classic pocket watch.

I conceived a high-definition pierced touch screen that would invent a new "gestural signature." Unlike classic rectangular screens, the central hole requires the user to navigate using circular movements through a special intelligent interface. I believe that an object can distinguish itself as much by the way we interact with it, as by its appearance.

This interactive signature creates a strong identity as well as a powerful connection with the user.

A l'heure où la planète s'active autour des montres connectées, voici Ufo 99 qui en est une version très avancée. C'est un OVNI technologique de poche qui fait un petit clin d'œil à la montre à gousset.

J'ai imaginé un écran tactile percé hautement défini pour inventer une nouvelle signature gestuelle. Contrairement aux écrans rectangulaires classiques, l'orifice central oblige l'utilisateur à naviguer dans l'interface spécifique et intelligente par des mouvements circulaires. Je pense qu'un objet peut se démarquer autant par son aspect que par l'interaction que l'on peut avoir avec. C'est tout aussi identitaire et c'est une façon de créer un lien puissant avec l'utilisateur.

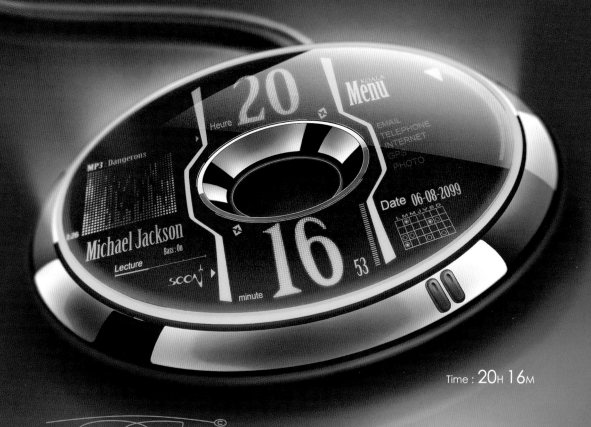

Time : 20H 16M

Infinity

The design of this watch expresses a certain sober, minimalist style. To achieve it, I opted for very simple, pared-down lines. The screen, an infinite loop, is almost a liquid digital insert in a brushed-metal bracelet that is cast in one piece.

The minimalist jewelry quality is what I really want to highlight here, even if the reading of time becomes somewhat approximate because of the lack of numbers. The interior bars tell the hours, and the exterior ones the minutes. The wearer would have to learn to interpret the display to tell the exact time, and be someone who isn't afraid of being late!

J'ai imaginé cette montre au dessin minimaliste pour décrire une forme de sobriété. J'ai choisi des lignes très simples avec peu de graphisme pour obtenir cela. L'écran qui forme une boucle infinie est un insert digital presque liquide dans un bracelet monobloc en métal brossé.

C'est avant tout l'esprit minimaliste et l'esprit bijou que j'ai voulu mettre en avant même si la lecture de l'heure en devient clairement approximative en raison du manque de numérotation : Les heures se lisent grâce aux points intérieurs et les minutent grâce aux barrettes extérieures. Il est nécessaire d'apprendre à jauger cet affichage pour connaître l'heure exacte. Mieux vaut ne pas craindre d'être en retard!

Time : 5H 35M

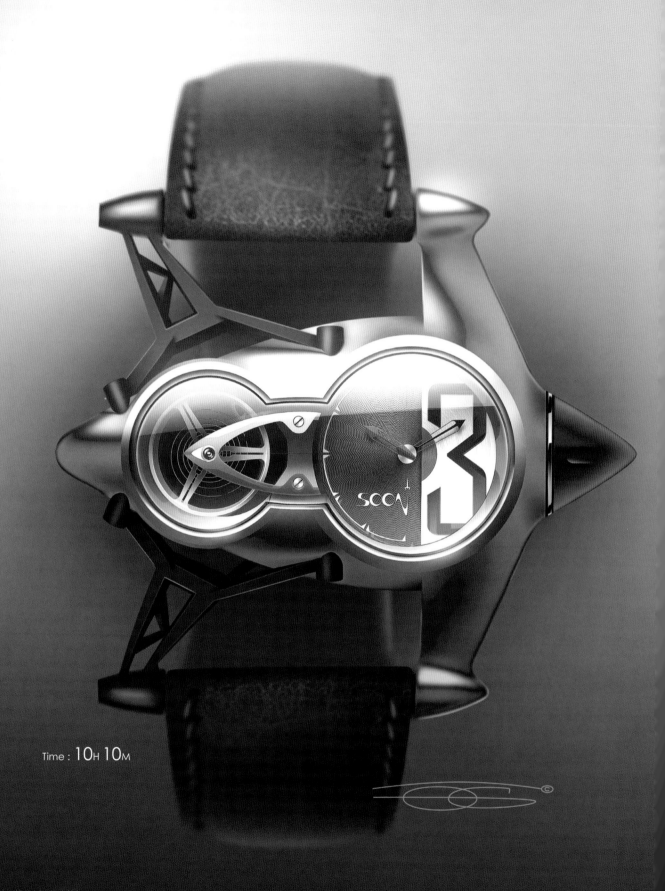

Time : 10H 10M

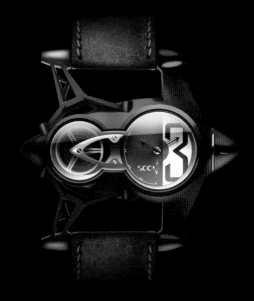

Formula 3

The visible structure of race vehicles, which combine performance and lightness, inspired Formula 3. They helped me imagine a triangular exoskeleton that connects the tapered body of this racing machine to its bracelet. The streamlined shape evokes speed, and the classic time display aims to create a contrast with the device's obvious level of sophistication. I designed the crown and the tips of the lugs like a series of reactors. The protective glass even reveals the balance wheel, which spins like the engine of a racecar.

Several color options are possible, including one that takes its iridescent hues from coleoptera.

Formula 3 s'inspire des structures apparentes des véhicules qui savent allier performance et légèreté.

J'ai donc imaginé cette exo structure triangulée qui relie le corps fuselé de cette machine de course au bracelet. Les lignes sont profilées pour évoquer la vitesse. L'affichage classique de l'heure cherche à créer un contraste avec le niveau de sophistication apparent de l'engin. J'ai dessiné la couronne et les extrémités des cornes comme une série de réacteurs. Le verre de protection offre même une vue sur le balancier qui tourne tel un moteur d'automobile de compétition.

Plusieurs déclinaisons seraient possibles dont une (ci-contre) qui s'inspirerait des couleurs irisées de certains coléoptères.

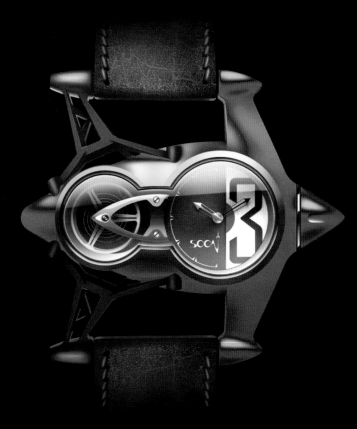

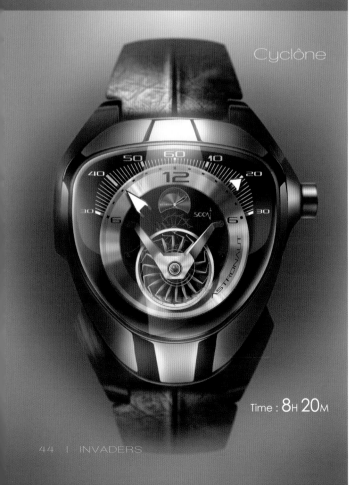

Dual
Time

Time 1
10H 10M

Time 2
6H 10M

Astronaut Series

The Astronaut Series, as its name suggests, is inspired by an astronaut's helmet. It includes five concepts, with varying degrees of complexity, built around the same case. With each timepiece, I only changed the internal workings to give each its own personality. In looking for an idea for the movement of this case, I ended up designing several solutions. I couldn't narrow it down because each seemed really promising, so I finally decided to create a collection.

Dual Time offers two independent dials for the serious traveler and Cyclône uses a double retrograde (reverse) principle. Hexaggerate is very graphic. A reverse hand at noon points to the hours, while a trihedron-shaped hand points to the minutes. This model has a power reserve and a small second at three o'clock. With the Sublissime concept (page 46), I conceived of a complex system of drive belts to display the time (see page 47 diagram), and the air intakes of jet engines inspired the Reactor (page 48–49).

Maybe you'll find what you're looking for . . .

Cyclône

Time : **8H 20M**

La série Astronaut comme son nom l'indique s'inspire d'un casque d'astronaute. Elle regroupe 5 concepts, plus ou moins complexes, bâtis autour du même boitier. Je n'ai modifié que la mécanique interne et chaque concept a donc sa personnalité. C'est en cherchant une idée de mouvement à mettre dans ce boitier que j'ai dessiné plusieurs solutions. Je n'ai pas su faire un choix tant elles me paraissaient toutes intéressantes. J'ai finalement décidé d'en faire une série.

Dual time propose deux cadrans indépendants pour les grands voyageurs. Cyclone exploite le principe du double rétrograde. Hexaggerate est très graphique. Les heures se lisent grâce à une aiguille rétrograde à midi. Un index en forme de trièdre indique les heures. Ce modèle dispose d'une réserve de marche et d'une petite seconde à 3 heures. J'ai imaginé avec le concept Sublissime (page 46) un système complexe de courroies mobiles pour afficher l'heure (voir schéma page 47). Pour finir, le concept réactor (page 48–49) s'inspire des 'ouies' de réacteurs d'avions.

Peut-être que vous y trouverez votre bonheur...

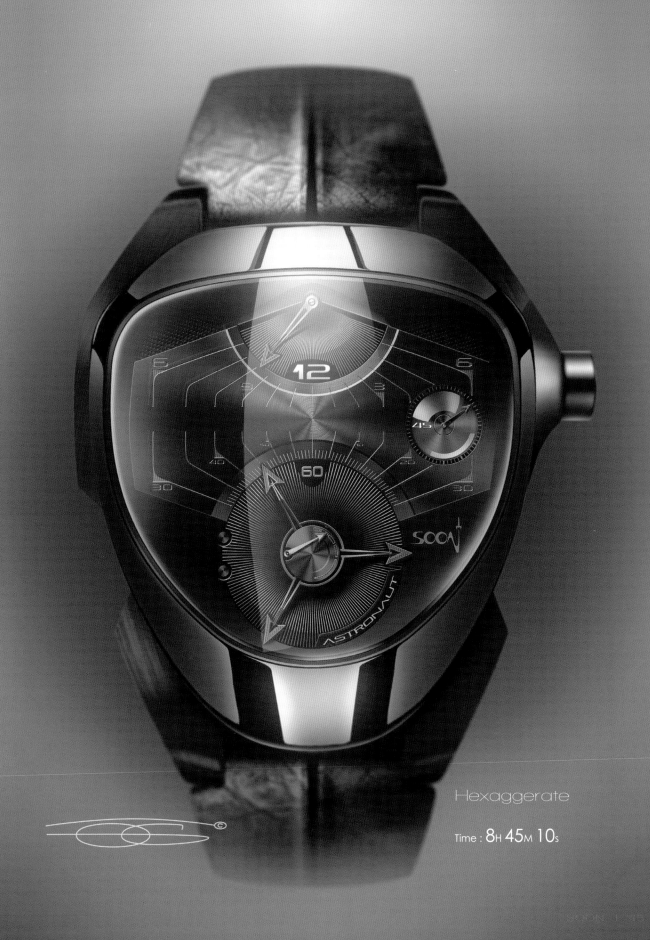

Hexaggerate

Time : 8ʜ 45ᴍ 10ꜱ

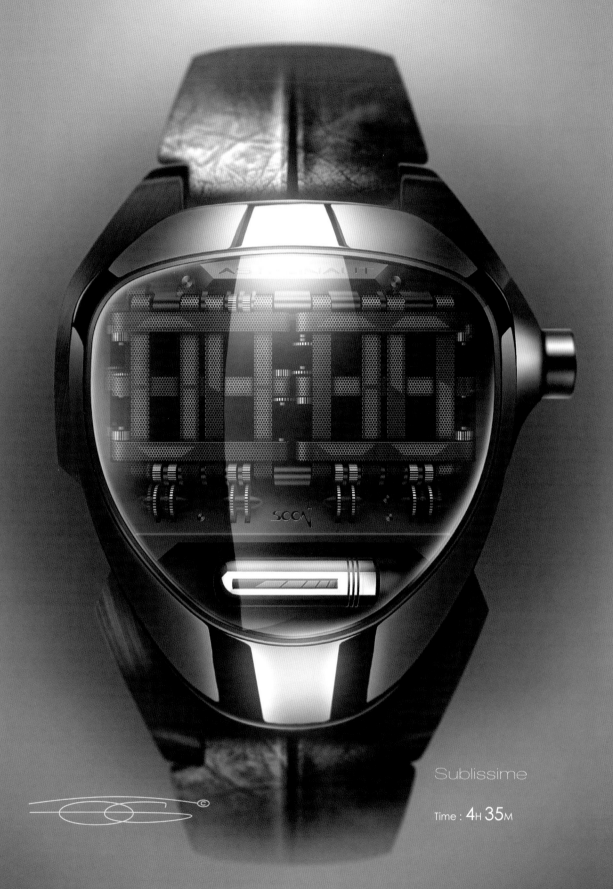

Sublissime

Time : 4H 35M

Mechanical Principle
Principe du mécanisme

The Sublissime Astronaut is conceived on a system of drive belts that imitates a four-figure digital display when they overlap. It is comprised of two identical modules (hours and minutes) of seven belts each. On each of these belts are two colored rods (see Fig. 1), which work in a binary manner and slide outside or inside the display area (see Fig. 2). The overall arrangement allows for this illusion of time display.

L'Astronaut Sublissime est composé d'un système de courroies qui par chevauchement imite un affichage digital à 4 chiffres. L'ensemble est constitué de deux modules identiques (heures et minutes) à 7 courroies. Sur chacune de ces courroies figurent deux bâtons colorés (voir fig 1) qui ont un comportement binaire et glissent en dehors ou dans la zone d'affichage (voir fig 2). La composition totale permet d'avoir l'illusion de chiffres digitaux.

Fig. 1

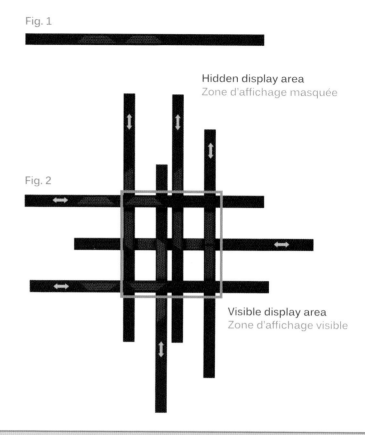

Fig. 2

Hidden display area
Zone d'affichage masquée

Visible display area
Zone d'affichage visible

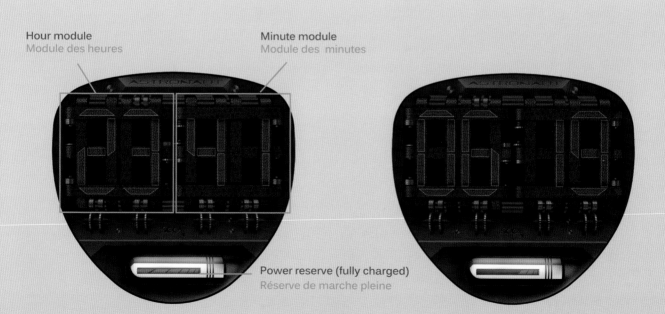

Hour module
Module des heures

Minute module
Module des minutes

Power reserve (fully charged)
Réserve de marche pleine

Time : 23H 41M

Time : 06H 19M

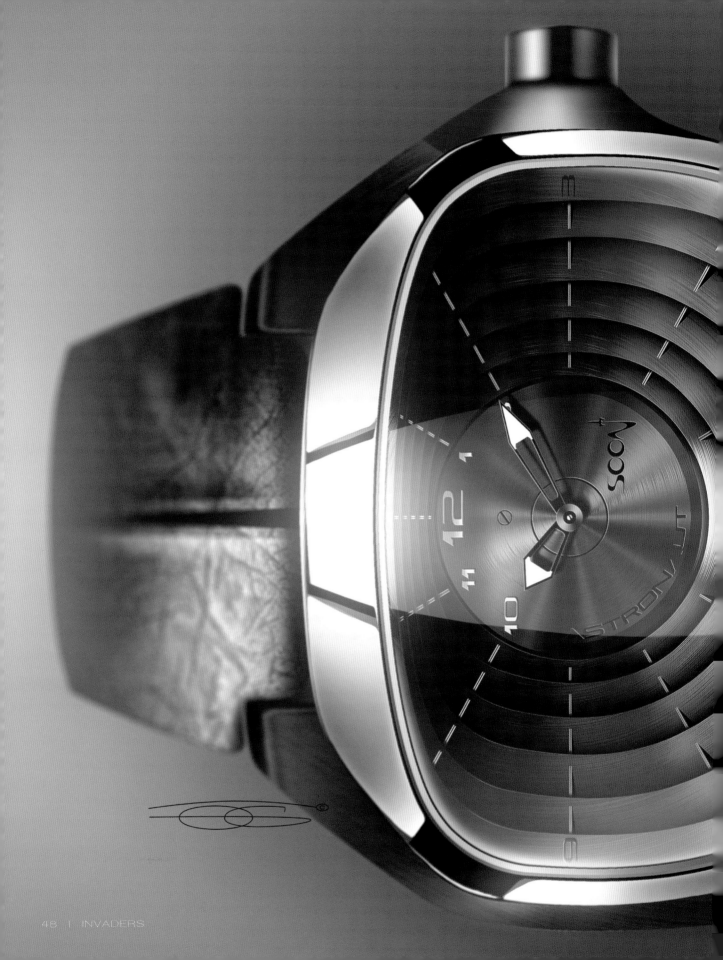

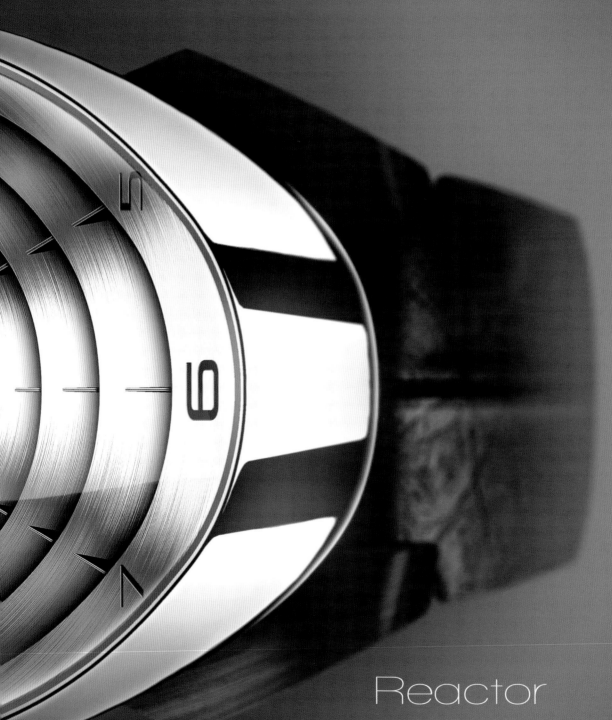

Reactor

Time : 10H 10M

The Mutants are a concept family that borrows the genetic material of contemporary watches, but has experienced several evolutions. Mutation is underway. Underneath the familiar physical traits, clever technical solutions are at work, designed to be elegant above all.

Les mutants caractérisent une famille de concepts qui empruntent les gênes des montres de notre époque mais qui ont subit des évolutions. La mutation est en marche. Sous des traits assez familiers, se glissent des solutions techniques malignes et dessinées avant tout pour être élégantes.

MUTANTS

La Magnifique
Lord Alfred
Idyllic
Venus & Venus
Insert
Orbital
Le Convoyeur
Unity
Shy Hour
Under Pressure
Clone

La Magnifique

At first glance, La Magnifique is delightfully charming with her curves. Everything fell into place for me after seeing a vintage car passing on the street. In fact, La Magnifique is in the shape of its radiator grill. Some might see a jukebox in its completely round top half. The idea was to partner the simple lines of the case with a light, elegant dial. An asymmetrical hand indicates the hours on a half-moon display. The minutes and the power reserve are positioned on the lower discs.

La magnifique est une douce charmeuse tant on assimile ses courbes du premier coup d'œil.

C'est en voyant une voiture ancienne passée dans la rue que j'ai eu le déclic. La magnifique reprend d'ailleurs la forme de sa calandre. Certains pourront toutefois y voir un jukebox avec son sommet tout en rondeur. L'idée était d'accompagner des lignes simples du boitier avec une animation de cadran légère et raffinée.

Une aiguille asymétrique permet de lire les heures sur un demi-tour. Les minutes et la réserve de marche se trouvent dans les disques inférieurs.

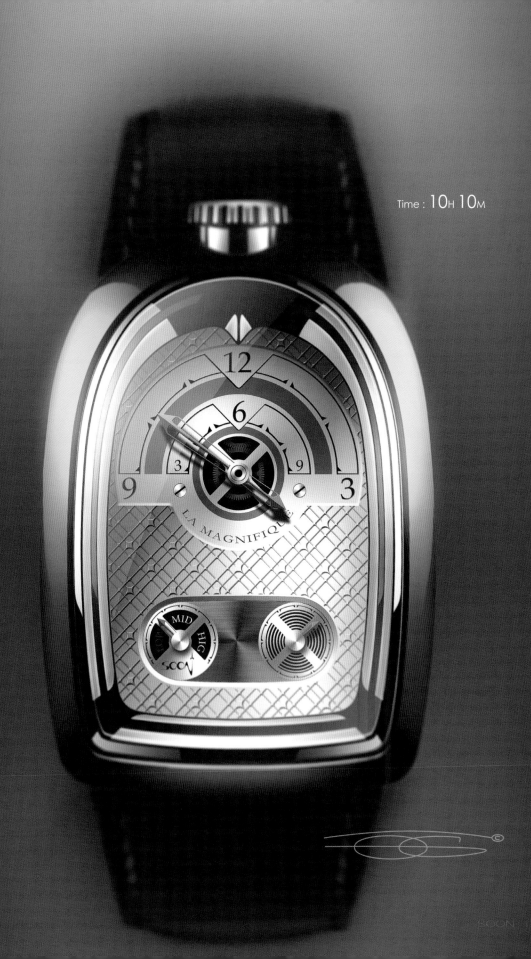

Time : 10H 10M

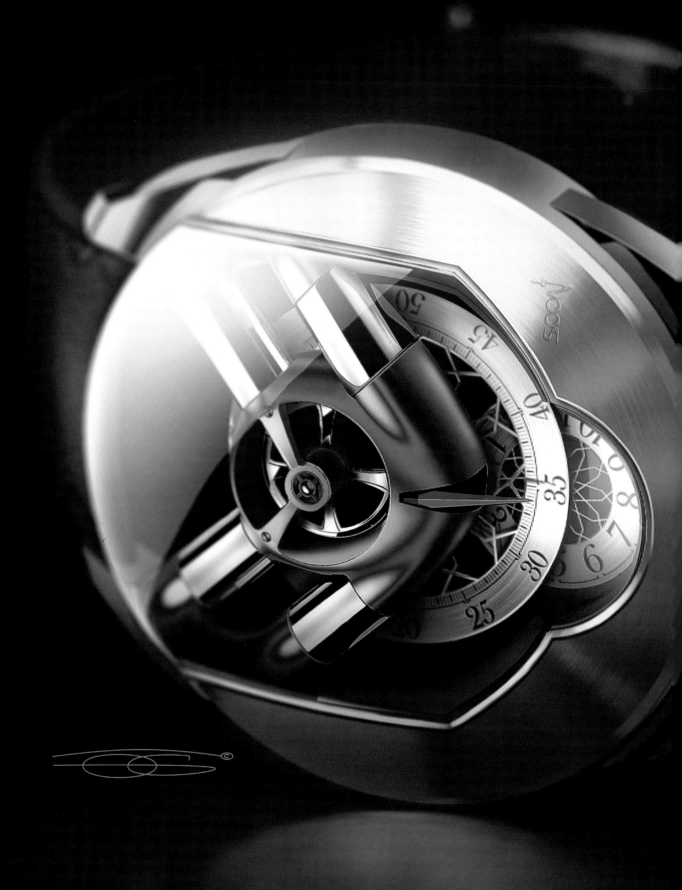

Lord Alfred

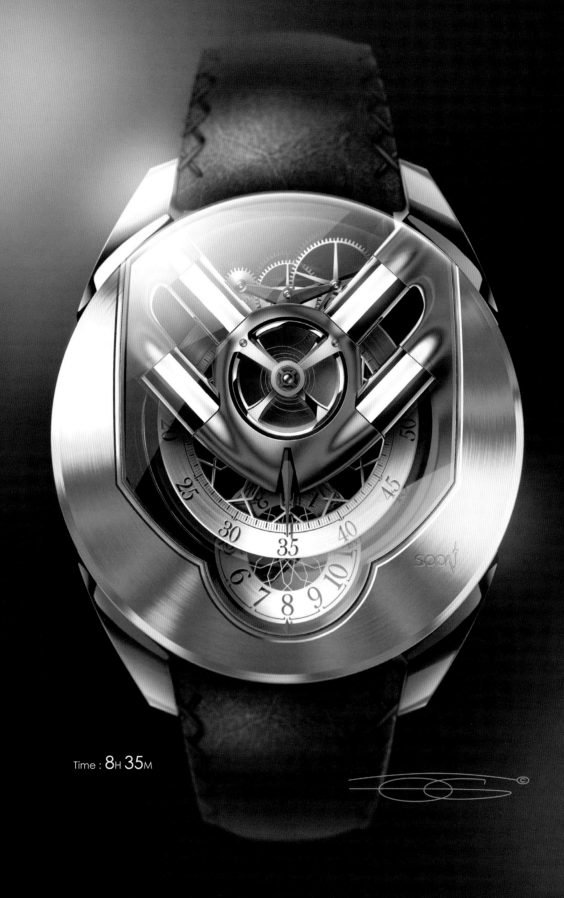

Time : 8H 35M

Lord Alfred

I baptized this watch Alfred because of its "beginning of a modern century" appeal. Machines from the 19th century that expressed a certain vision of the future inspired this design. It's like an object from an avant-garde past. The shape of the protective glass, the typography of the numbers, and the multiple mechanical parts particularly express the immersion in time that is suggested. The central tubes conceal the barrels. Made entirely of the brushed metal of the era, this concept also comes in a pocket-watch version.

C'est pour son côté début des temps modernes que j'ai choisi de baptiser cette montre de ce prénom Alfred. Ce dessin s'inspire, en effet, des machines inventées au 19ème siècle pour donner une vision du futur. C'est une sorte d'objet d'avant-garde passée. L'immersion dans le temps que je propose avec ce concept est notamment racontée par la forme du verre de protection, par la typo des chiffres et par les multiples pièces mécaniques. Les tubes centraux dissimulent les barillets. Tout en métal brossé d'époque, ce concept existe même en version de poche.

Chrome-bracelet version
Version chromée

Pocket version
Version de poche

Idyllic

It all started with the idea of an orbital wheel. I was looking for a way to use it to create a very clear signature style. The rectangular case was a way of adding contrast to the interior shapes.

The large, central orbital wheel handles the time display. As if by magic, the discreet pinions drive the large wheel that shows a decorated dial at its center. The minutes are read at 15-minute intervals thanks to four synchronous helices, or propellers, each with a red index positioned at 180 degrees relative to its neighbor (see page 60 Mechanical Principle). The repetition of each helix adds detail, without overloading the timepiece. The colored glass adds a transparent effect adding depth to this rather thin watch.

Tout est parti du principe de la roue orbitale. J'ai cherché un moyen d'en faire une signature très visible. J'ai dessiné un boitier rectangulaire pour créer un contraste de formes.

La grande roue orbitale centrale gère l'affichage des heures. Les pignons d'entrainement très discrets font tourner comme par magie cette grande roue qui laisse apparaître en son centre le cadran décoré de motifs. Les minutes se lisent par quart d'heure grâce à 4 'hélices' synchrones disposant chacune d'un index rouge décalé de 180° les uns des autres (voir principe du mecanisme page 60). La répétition des hélices génère du détail sans surcharger l'ensemble.

La vitre colorée apporte un jeu de transparence qui donne du relief à cette montre plutôt fine.

Preliminary sketch
Croquis d'intention

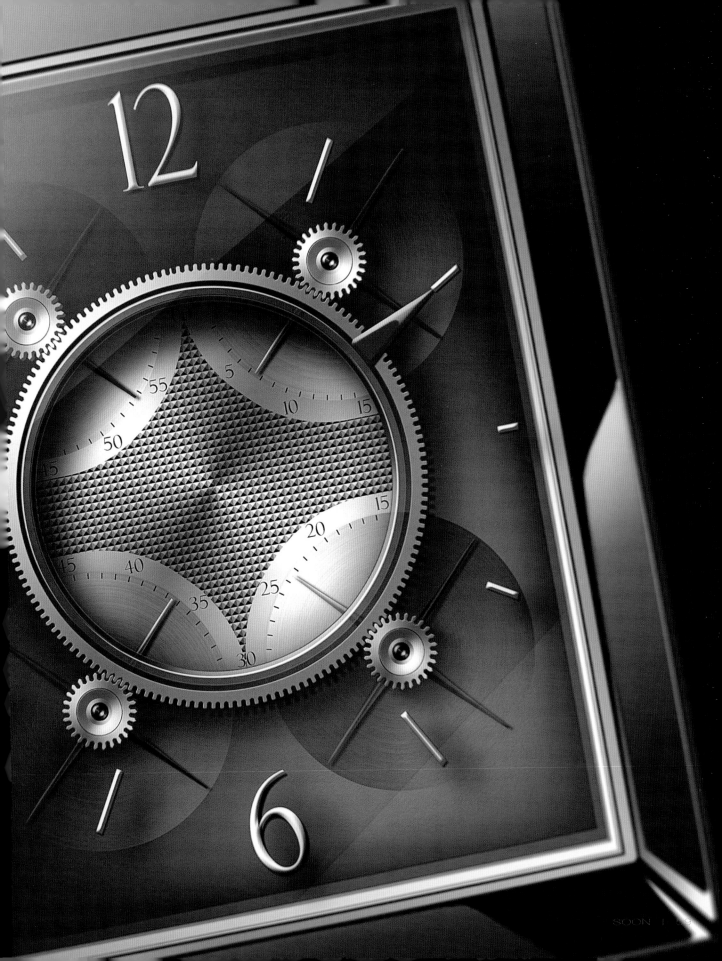

Mechanical Principle
Principe du mécanisme

The way Idyllic works is simple. Each helix has a red index. There is always only one red index visible in the display, and this is how the minutes are read. When a red index shifts beyond the visible display, another takes over, moving through the visible display to then hand off to the next. The hours are read by the red triangle attached to the large gear wheel.

Le fonctionnement d'Idillic est simple. Chaque hélice dispose d'un indexe rouge. Il n'y a toujours qu'un seul indexe rouge visible dans la zone d'affichage, les minutes sont indiquées par cet indexe. Lorsqu'un indexe rouge sort de la zone de lecture un autre prend le relai et rentre à son tour dans la zone pour poursuivre le cycle. Les heures sont indiquées par le triangle rouge solidaire de la grande roue dentée.

Display area
Zone de lecture

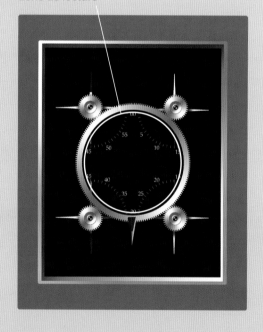

Time: 6H 15M

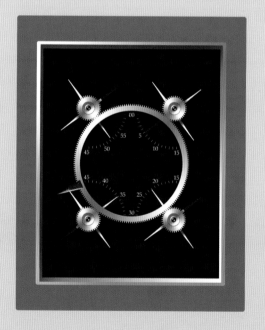

Time: 8H 05M

Time : 2H 54M

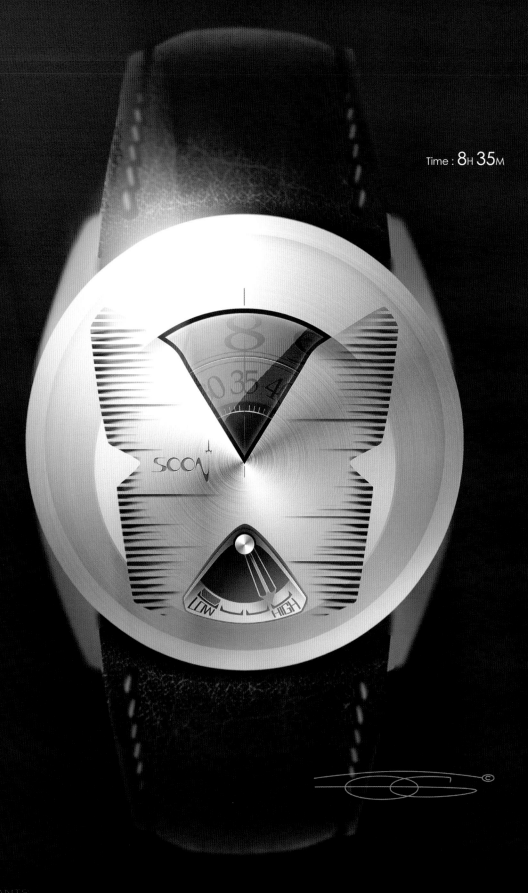

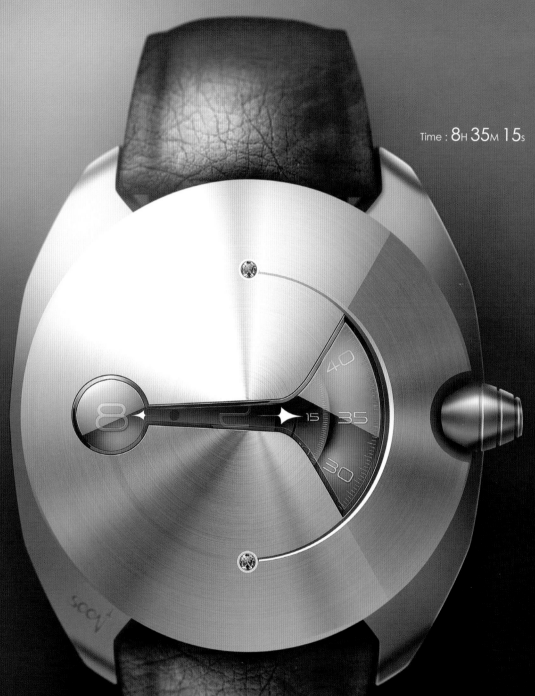

Time : 8H 35M 15s

Venus & Venus

Like androgynous Siamese twins, these two concepts mirror each other, as they are based on the same movement idea. Turning discs show the time through simply designed windows.

Comme des concepts siamois androgynes, ces deux propositions en miroir sont basées sur le même principe de mouvement. Des disques tournants affichent l'heure à travers des guichets simplement dessinés.

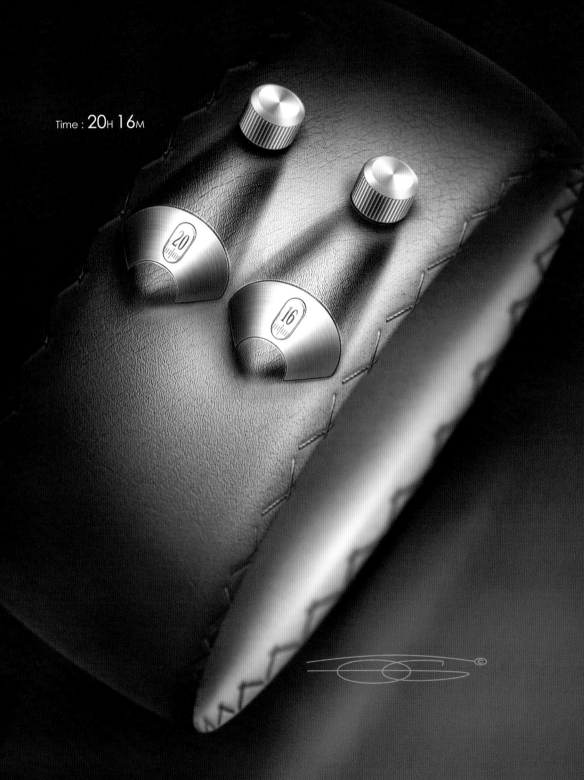

Time : **20**H **16**M

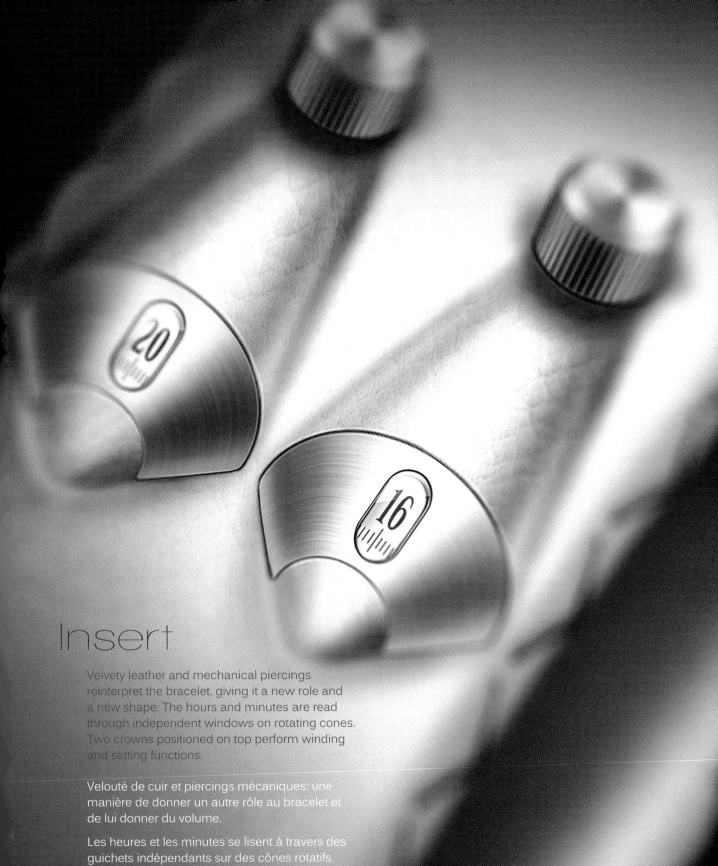

Insert

Velvety leather and mechanical piercings reinterpret the bracelet, giving it a new role and a new shape. The hours and minutes are read through independent windows on rotating cones. Two crowns positioned on top perform winding and setting functions.

Velouté de cuir et piercings mécaniques: une manière de donner un autre rôle au bracelet et de lui donner du volume.

Les heures et les minutes se lisent à travers des guichets indépendants sur des cônes rotatifs. Deux couronnes situées sur le dessus permettent le réglage et le remontage.

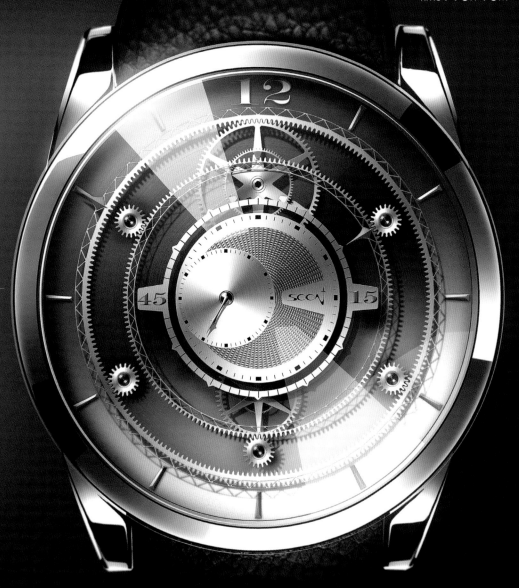

Orbital

What could be more hypnotic than the inner workings of a watch? I wanted to intensify this effect here by using two enormous orbital wheels (without an axis) with fine teeth, for the hours and the minutes.

Like "skeleton" watches, the visible mechanics are at the heart of this concept, giving it the character of a precision machine.

Quoi de plus hypnotique que la rotation de rouages dans une montre. J'ai voulu ici décupler cet effet en mettant en scène deux énormes roues orbitales (roues sans axe) finement dentelées pour les heures et les minutes.

À l'instar des montres squelette, la mécanique apparente constitue l'essentiel du style de cette proposition et veut lui donner un caractère de machine de précision.

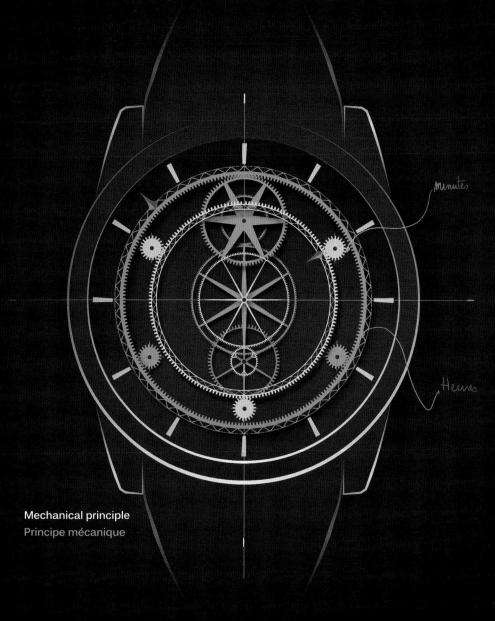

Mechanical principle
Principe mécanique

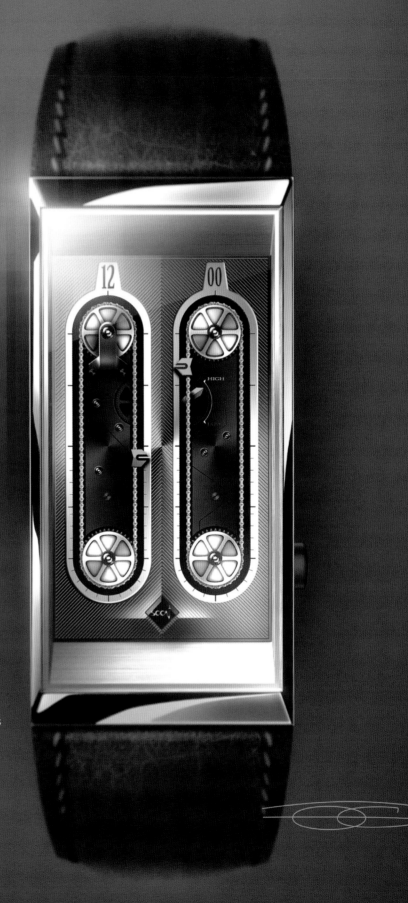

Time : 8ʜ 45ᴍ 10ꜱ

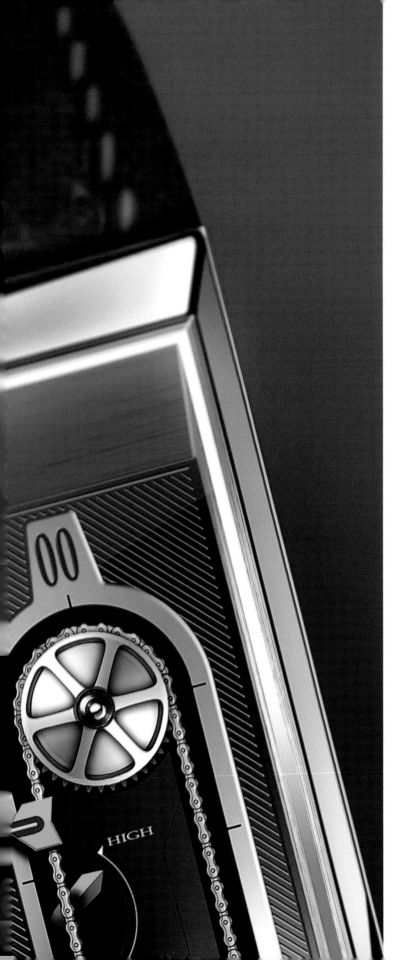

Le Convoyeur

This watch, "The Conveyor," is a watch with elegant proportions. The overall effect is very graphic and light. The small colored pods indicate the hours and minutes. The circular shaped gears play against the geometric rigor of the case.

Le convoyeur est une montre avec des proportions plutôt élégantes. L'ensemble est très graphique et léger. Les petites nacelles de couleur indiquent les heures et les minutes. La circularité des roues dentées crée un jeu de formes avec la rigueur géométrique du boitier.

Preliminary sketch
Croquis d'intention

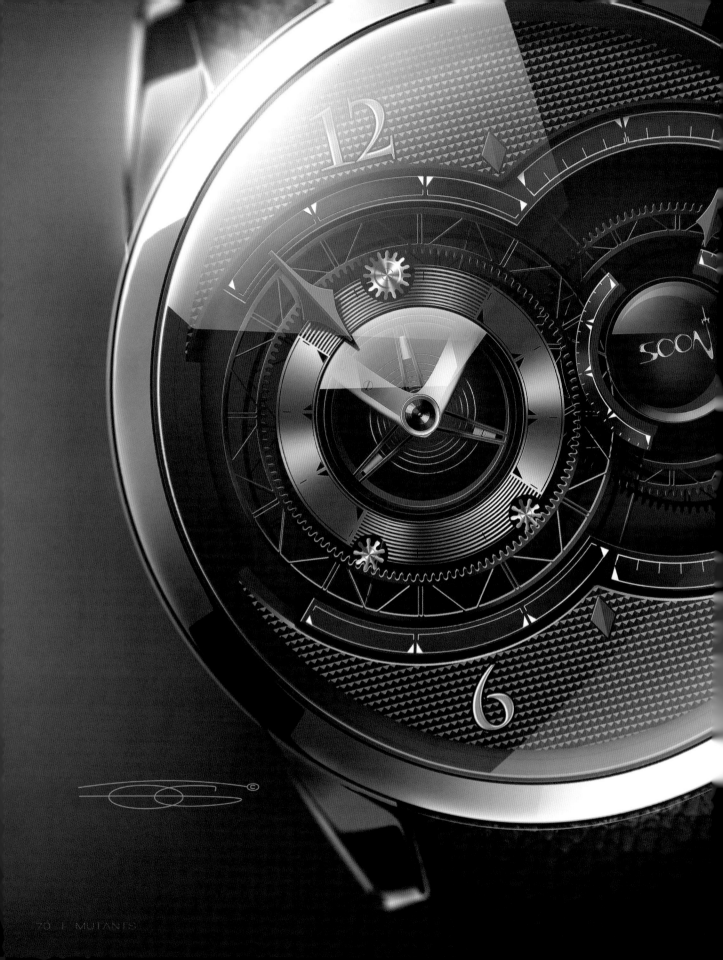

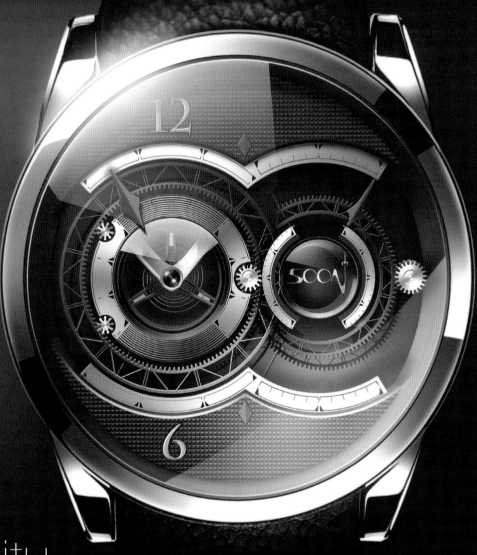

Unity

The two orbital gears intersect precisely thanks to the guiding pinions. Once again, I wanted to highlight the minute detail of the mechanism. These tiny parts are an inexhaustible source of ideas. The colored balance wheel fits into the center of the hour gear.

Les deux grandes roues orbitales dentelées se croisent avec précision grâce à des pignons de guidage. Une fois de plus, j'ai voulu mettre en scène la minutie du mécanisme. Les petites pièces sont une source d'idées inépuisable. Le balancier coloré s'insère au centre de la roue des heures.

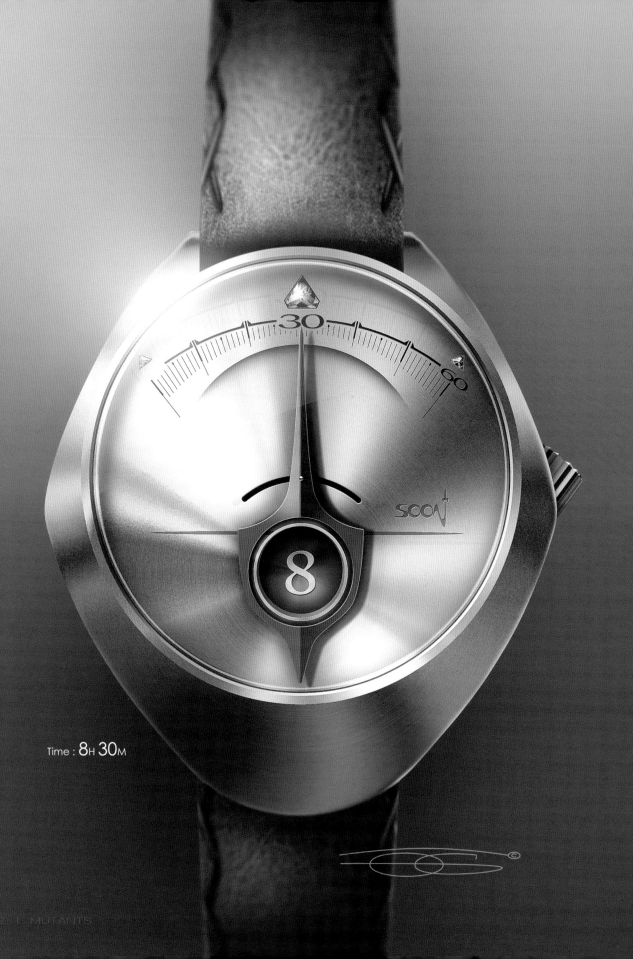

Time : 8H 30M

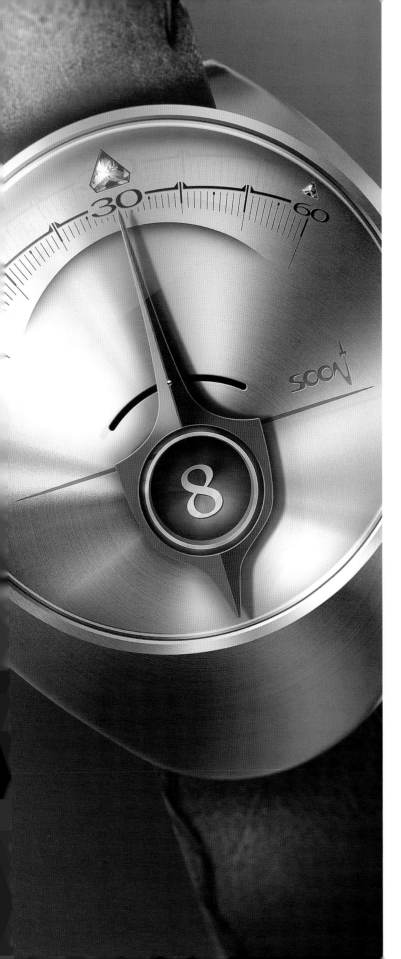

Shy Hour

With Shy Hour, I was aiming for a balance between the feminine and the mechanical. The hours make the most of the window in the minute hand to shyly reveal themselves.

I really like these simple designs. Only the essential remains: an animated jewel. Precious gems decorate the dial, subtly forming a crown.

J'ai choisi avec Shy Hour d'imaginer ce que pourrait être le juste équilibre entre une dose de féminité et une dose de mécanique. Les heures profitent du guichet placé dans l'aiguille des minutes pour se montrer timidement.

J'aime beaucoup ces graphismes simples. Il n'y a que l'essentiel. Un véritable bijou animé. Des pierres précieuses ornent le cadran et dessinent subtilement une couronne.

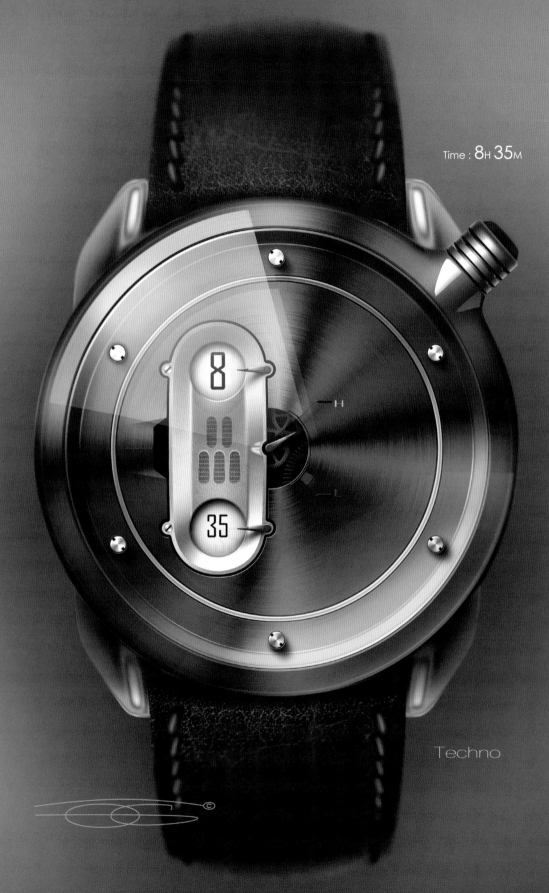

Time : **8**H **35**M

Techno

Under Pressure

Under Pressure owes its name to a colored seal that adds a graphic touch to the case. The glass is held by six screws, which give the impression that the interior is pressurized. The color combinations between the case, the screws, and the seal are infinite.

This watch has a power reserve that looks like the gas gauge on a vintage motorcycle. The time is read through the two circular windows.

Under pressure doit son nom au joint d'étanchéité coloré qui participe au graphisme du boitier. Le verre de protection est maintenu par six vis qui donnent l'impression que l'intérieur est sous pression. Les combinaisons de couleurs entre le boitier, les vis et le joint sont infinies.

Cette montre dispose d'une réserve de marche qui ressemble à une jauge à essence de moto vintage. L'heure est tout simplement lue à travers deux guichets circulaires.

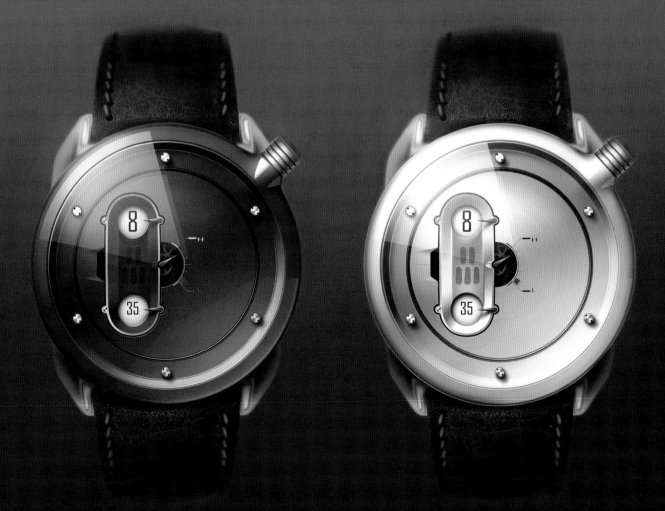

Biker

Dandy

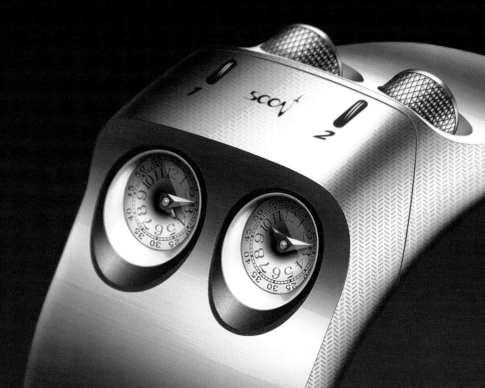

Time 1 : 10H 12M Time 2 : 4H 12M

Clone

This bracelet in solid metal hides two highly discreet, autonomous movements. The serious traveler always knows the time of two places in the world, or elsewhere.

Ce bracelet de métal massif dissimule, pour les grands voyageurs, deux mouvements autonomes très discrets. Ainsi, il est possible d'avoir en permanence l'heure à deux endroits du monde ou d'ailleurs...

The Ultimates are the standard-bearers of the SOON adventure. The concepts in this series boast sophisticated mechanisms and unconventional cases. Take the time to lose yourself in the details, and break the code of their movements and functions. These watches are not from around here, and they're not afraid to show it.

Les Ultimates sont les portes drapeaux de l'aventure SOON. Les concepts de cette série sont dotés de mécanismes sophistiqués et de boitiers non conventionnels. Prenez le temps de vous perdre dans les détails et décryptez le fonctionnement de ces petites mécaniques. Ces montres viennent d'ailleurs et ne le cachent pas.

ULTIMATES

La Royale

The star shape of this concept is borrowed from the radial structure of the first airplane engines. The time is read by the independent radial belts, which (see page 83 Mechanical Principle) display the minutes when they are active. I imagined a small rotating monocle that would not only magnify the minute display, but also outline the area of interest. Visible through the protective glass is the gear system that guides the drive-belts convoy. The belts shift by jumps, and on their blue background the minutes slip by like sand in an hourglass. The black case is encapsulated into the vintage leather bracelet.

La forme en étoile de ce concept reprend la structure radiale des premiers moteurs d'avions.

L'heure se lit selon des courroies radiales indépendantes qui lorsqu'elles sont actives (voir principe du mecanisme page 83) font figurer les minutes. J'ai imaginé un petit monocle rotatif pour, à la fois, grossir le chiffre des minutes mais aussi pour délimiter la zone d'intérêt. Les courroies se déplacent en mode sautant et les minutes sur fond bleu défilent comme le temps dans un sablier. Le boitier noir est inséré dans le bracelet gainé de cuir vintage. Le verre protecteur est d'une forme complexe et fait apparaître au centre le système de rouages qui pilote le train de courroies.

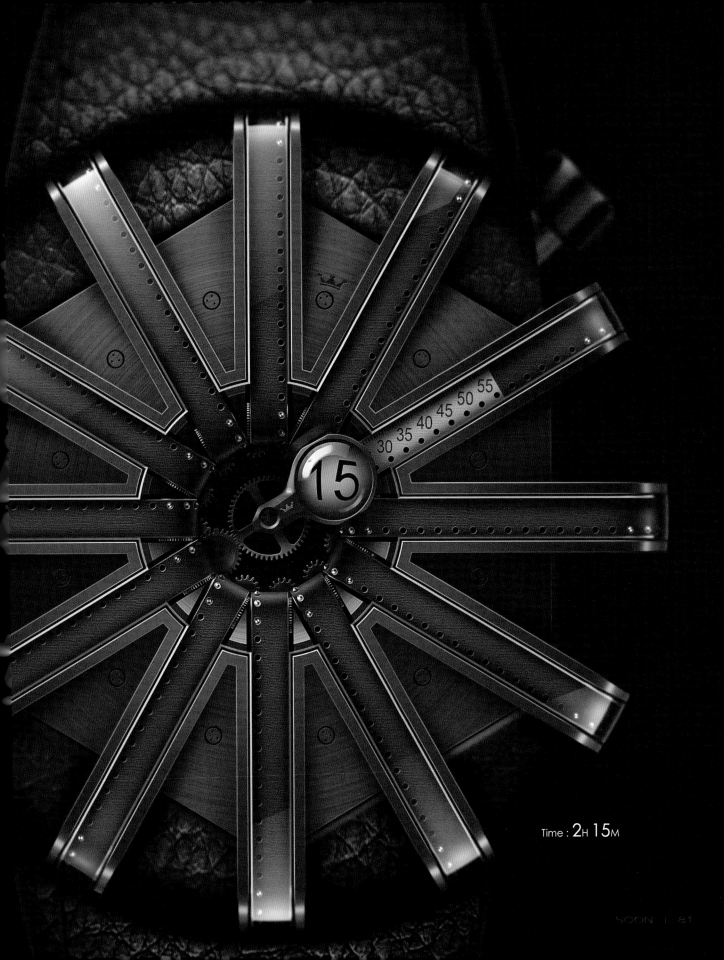

Time : 2H 15M

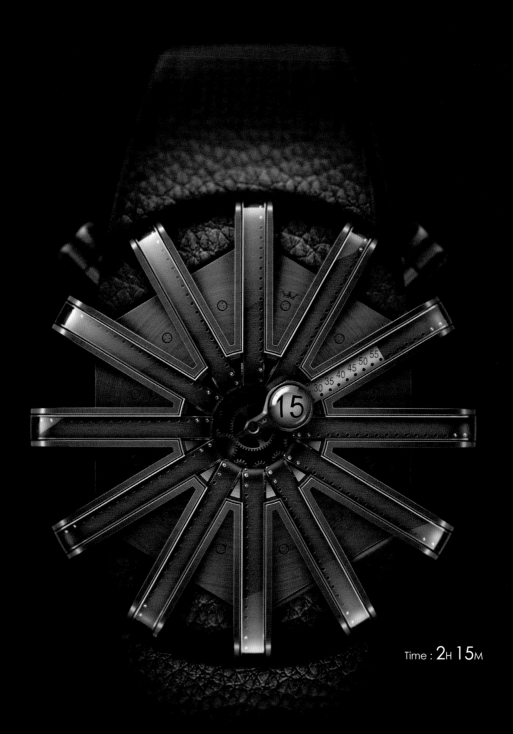

Time : 2H 15M

Mechanical Principle
Principe du mécanisme

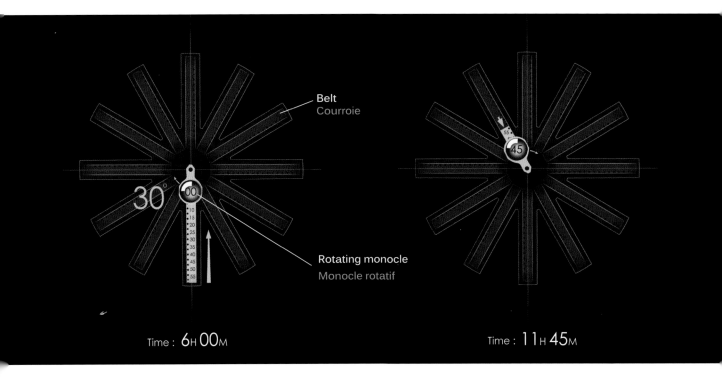

Belt
Courroie

Rotating monocle
Monocle rotatif

Time : 6H 00M

Time : 11H 45M

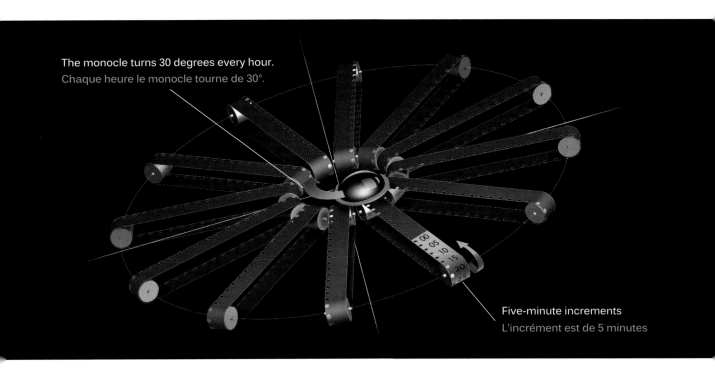

The monocle turns 30 degrees every hour.
Chaque heure le monocle tourne de 30°.

Five-minute increments
L'incrément est de 5 minutes

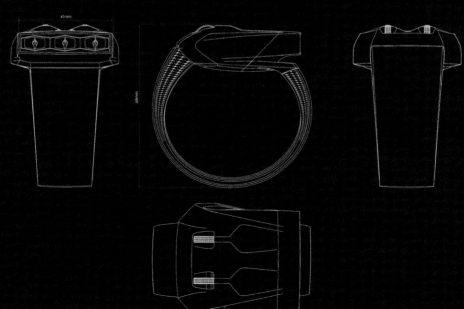

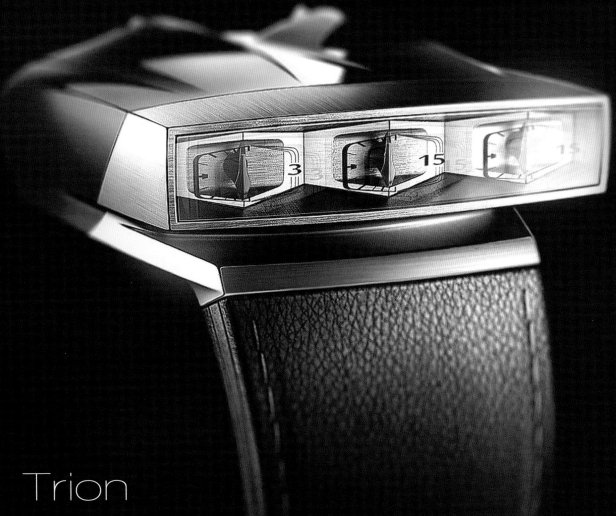

Time : 12H 00M 00s

Trion

When developing this watch, I was unaware of certain models that had left their mark on history (Amida Digitrend, for example), which employed this type of design. For this watch, I wanted to reconsider the display position to make it easier to read while driving a car. The time is read on the three dials placed in upright postion like pressure gauges. Two setting crowns are positioned on top of the case to improve the ergonomics.

Sans connaître l'existence de certains modèles qui ont marqué l'histoire (Amida Digitrend notamment) et qui reprennent ce type d'architecture, j'ai souhaité reconsidérer la position de l'affichage pour qu'elle soit plus favorable quand on est au volant d'une voiture.

La lecture de l'heure se fait grâce à trois aiguilles très techniques disposées en position frontale comme des manomètres de contrôle. Deux couronnes situées sur le dessus du boitier améliorent l'ergonomie des réglages.

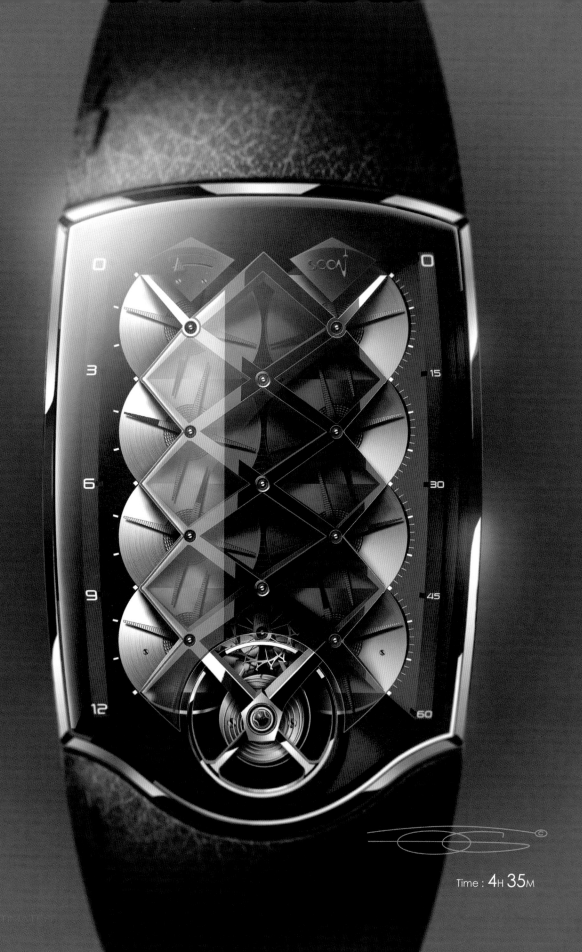

Time : 4H 35M

Archistructure

I imagined this watch like a jewel. The central frame in polished metal conceals two intersecting helix sequences (crosses), which show hours on the left, and minutes on the right. The time is read at the red indexes, seen through the frame.

The numbers are lightly described, to enhance the mechanics of the watch. To create a unified and fluid piece, the bracelet continues the line of the case. The lower contour of the case matches the round shape of the balance wheel, adding a sensuous touch to this highly mechanical object.

J'ai imaginé cette montre comme un bijoux avant tout.

L'armature centrale en métal poli cache deux trains 'd'hélices' (croix) qui servent aux heures (à gauche) et aux minutes (à droite). Le temps se lit au niveau des indexes rouges qui se découvrent à travers l'armature.

Les chiffres sont des ponctuelles graphiques très légères pour donner la priorité à la mécanique. Le bracelet est dans la continuité du boitier et crée ainsi un ensemble monolithique très fluide. La courbe inférieure du boitier qui épouse les contours du balancier amène une pincée de sensualité à cet objet très mécanique.

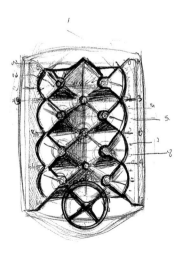

Preliminary sketch
Croquis d'intention

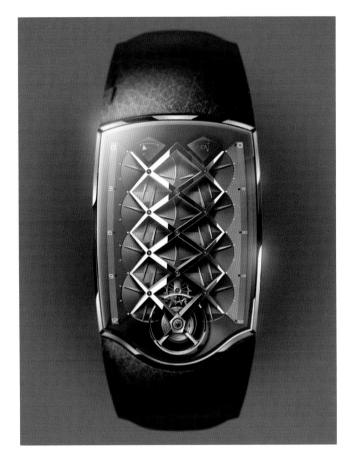

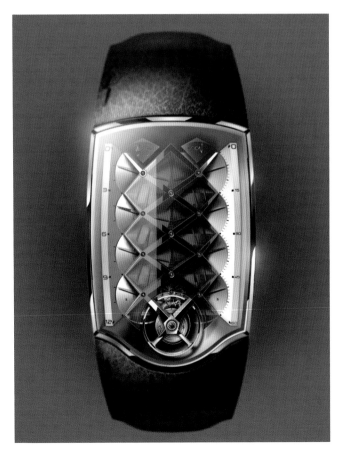

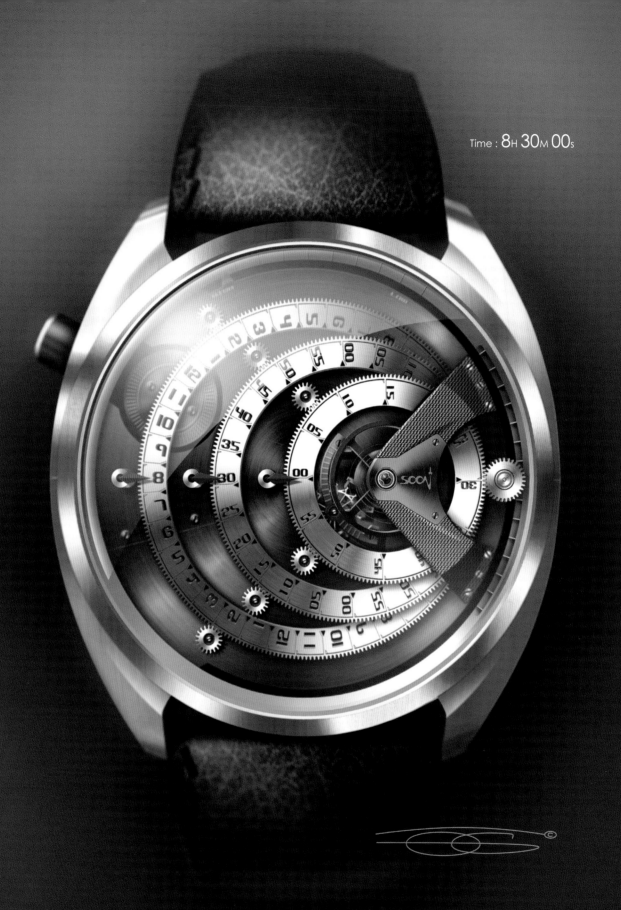

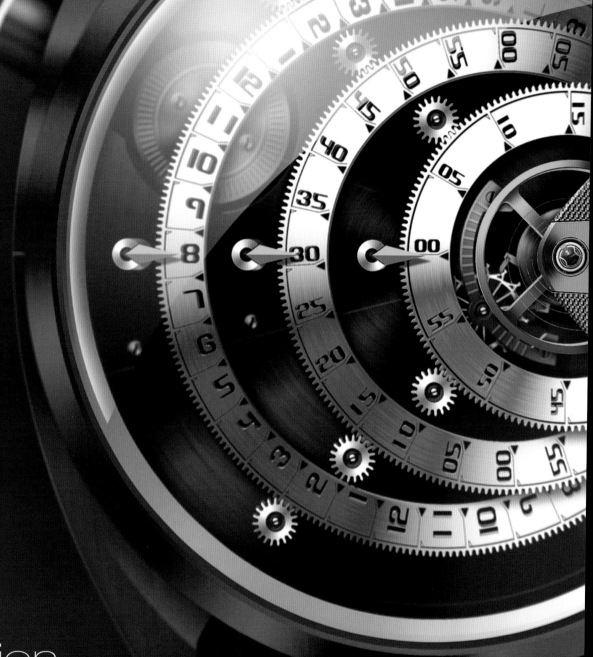

Illusion

The echo effect generated by the three superimposed rings was designed to create a hypnotic effect. Beyond the mechanics, a veritable circular dance takes place in the action of displaying the time. The overall design converges on the floating spiral balance wheel, which dominates the large cascading wheels in brushed metal. The repeating numbers are fitted to the diameter of each disc, ensuring the regular rotation of the whole.

L'effet d'écho que génère la superposition de ces trois anneaux a été imaginé pour créer un phénomène d'hypnose.

Toute mécanique dehors, c'est un véritable ballet tournant qui s'anime pour donner l'heure. Le graphisme général converge vers le balancier spiral complètement flottant et qui domine cette cascade de grandes roues en métal brossé. La répétition des chiffres est adaptée au diamètre de chaque disque pour une rotation homogène de l'ensemble.

L'indécise

L'indécise had a hard time deciding which side it belonged to, resulting in a mechanical hybrid. I'm a real fan of these mixed movements that invariably lead to diverse designs. The whole timepiece is built around a central structure connecting all the parts.

The jumping hours are read thanks to a belt (linear movement), while the minutes are displayed through a reversing hand (circular movement). The barrel and the balance wheel are diametrically opposed. I chose a dark tone for the watch in order to highlight the dashes of bright color.

This principle has been inspired by certain animals, which are best not to tease.

L'indécise n'a pas su choisir son camp et opte pour une mécanique hybride. Je suis fan de ces mouvements mixtes qui amènent très logiquement de la diversité dans le graphisme. L'ensemble est construit autour d'une structure centrale qui maintient toutes les pièces entre-elles.

Les heures sautantes se lisent grâce à une courroie (mouvement linéaire) tandis que les minutes sont données par une aiguille rétrograde (mouvement circulaire). Le barillet et le balancier sont diamétralement opposés.

J'ai choisi une couleur dominante sombre pour mettre l'accent sur les ponctuelles de couleur vive. Ce principe s'inspire de certains animaux qu'il vaut mieux éviter de déranger.

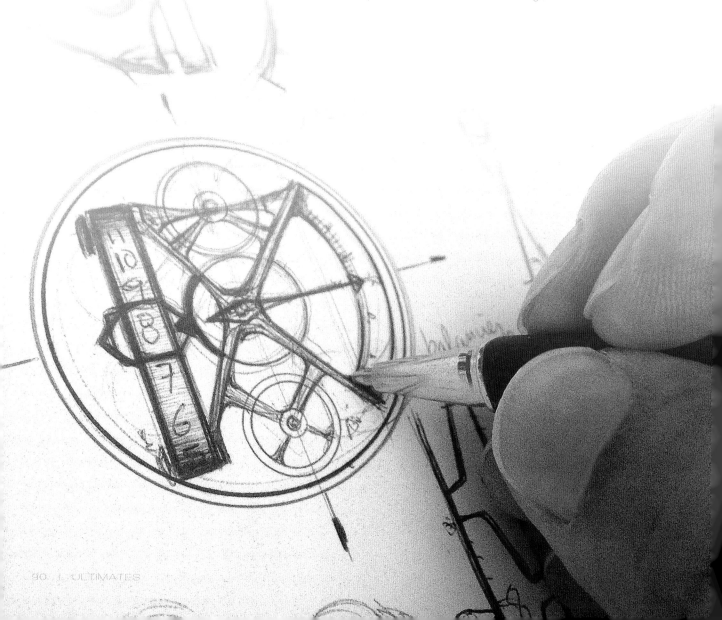

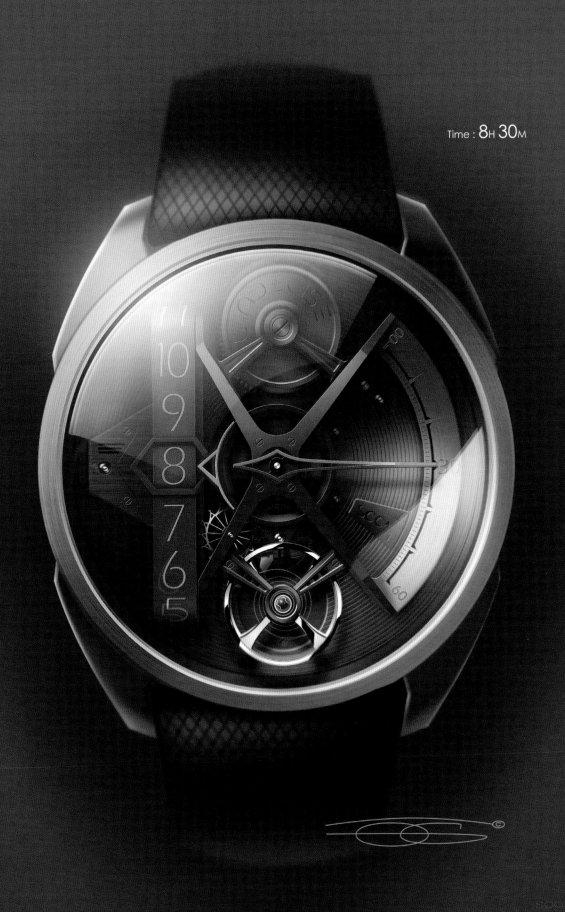

Time : 8H 30M

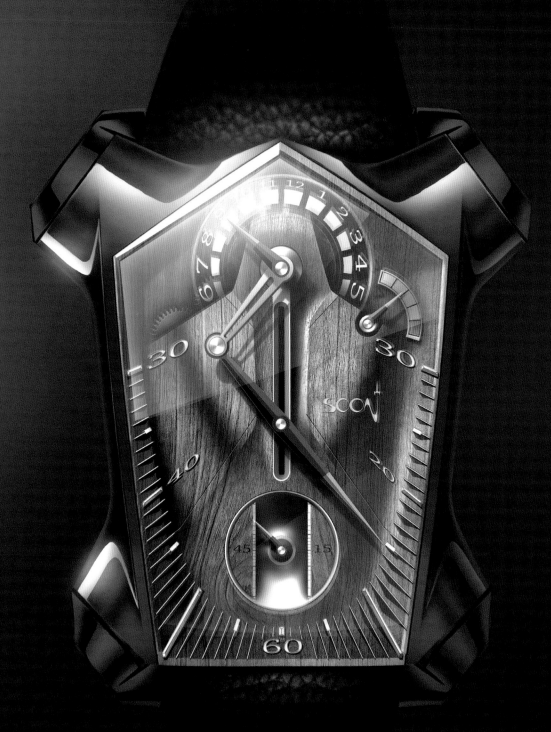

Time : 9ʜ 15ᴍ 50s

Samouraï

This concept involves two hands with a retrograde movement. Hours are read on the upper ring, while minutes are swept with a large hand equipped with a mechanical rod-connecting system. This minute hand makes the sound of a samurai sword when it starts a new cycle. The version opposite includes pivoting numbers (40–20); the minute hand no longer reverses, but simply moves back and forth smoothly.

Ce concept met en scène deux aiguilles à mouvement rétrograde. Les heures se lisent sur l'anneau supérieur. Les minutes sont balayées grâce à une grande aiguille pourvue d'un système mécanique bielle manivelle. Cette aiguille imite le bruit d'un sabre de samouraï quand elle recommence un cycle.

La version ci-contre possède une numérotation pivotante (40–20), l'aiguille des minutes n'est plus rétrograde et fait de simples allers et retours sans à-coup.

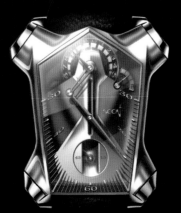

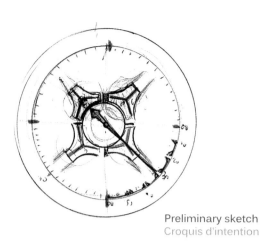

Preliminary sketch
Croquis d'intention

La Singulière

A sophisticated mechanism with a minimalist style, La Singulière, French for singular, takes its name from its single hand, which reads both hours and minutes. The dragging minutes are at the outside of the dial (one turn of the minutes dial equals an hour) while the jumping hours are viewed at the other end of the hand on the rotating satellites (see page 96 Mechanical Principle).

Style minimaliste mais sophistication mécanique, voici la caractéristique de cette proposition. La singulière tire son nom de son unique aiguille qui sert dualement à la lecture des heures et des minutes.

De manière quasi immédiate les minutes trainantes se lisent à l'extérieur du cadran (1 tour du cadran = 4*60 minutes) tandis que les heures sautantes se lisent à l'autre extrémité de l'aiguille sur des satellites rotatifs (voir principe du mecanisme page 96).

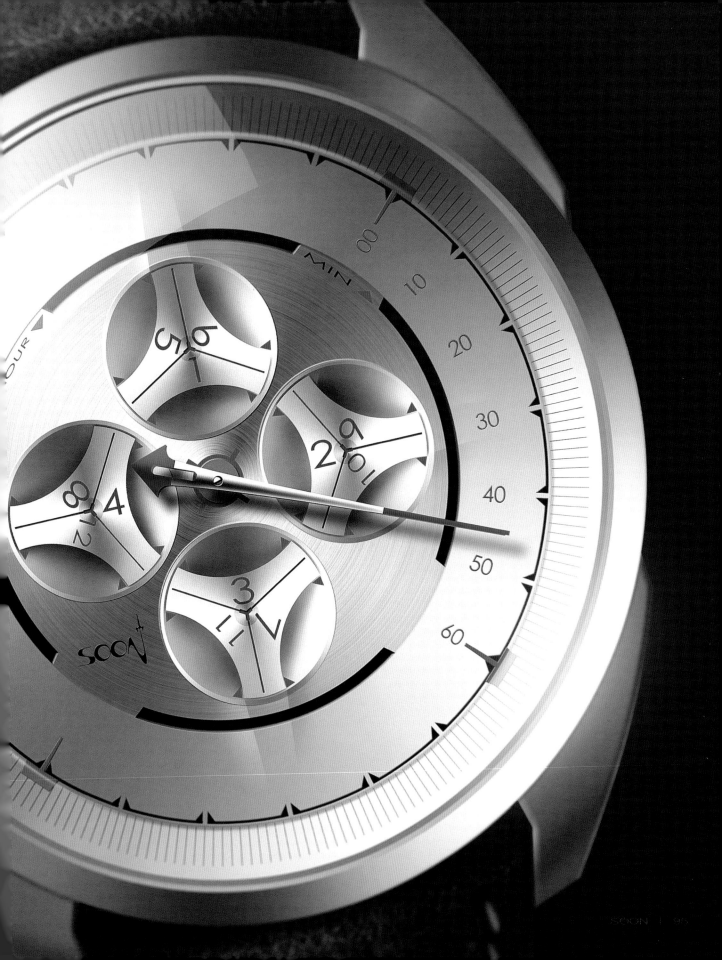

Mechanical Principle
Principe du mécanisme

The display of La Singulière is composed of two main areas: the central area contains the satellites for the hour display while the exterior area is for the minutes (see Fig. 1). One full sweep of the dial equals four hours.

L'affichage de la singulière est décomposable selon deux zones. La zone centrale regroupe les satellites pour l'affichage des heures. La zone extérieure concerne les minutes (voir fig 1). Un tour du cadran correspond à quatre heures.

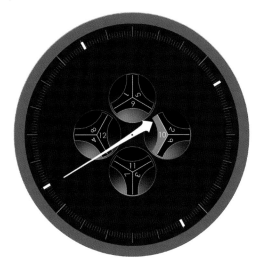

Time: 10H 00M

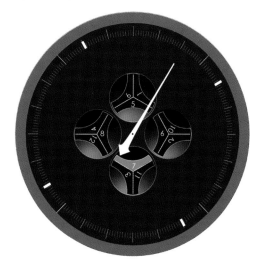

Time : 7H 40M

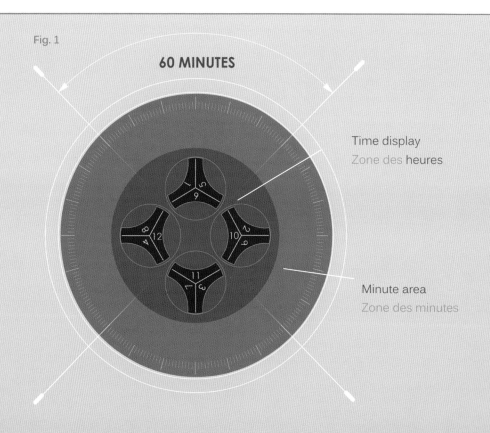

Fig. 1

60 MINUTES

Time display
Zone des heures

Minute area
Zone des minutes

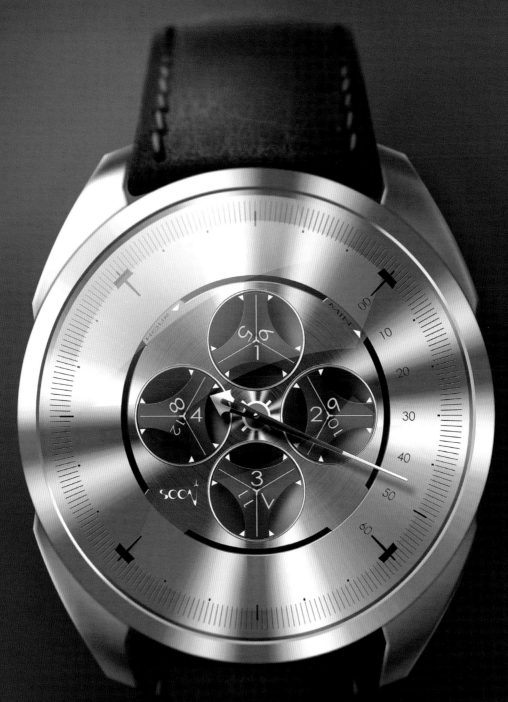

Time : 4H 35M

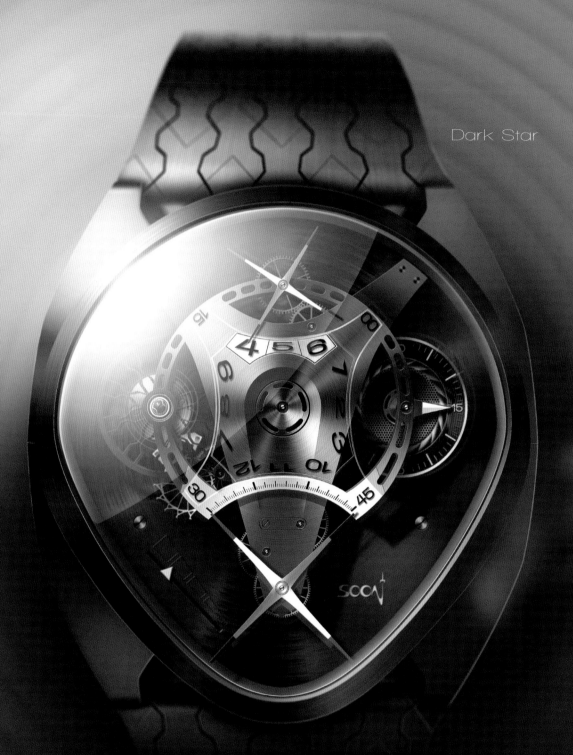

Dark Star

Time : 4H 30M 15s

Amiral Heliott

This concept is based on the idea of a four-blade helix to create the indexes. I gave the mechanics an airy touch, using relief, to add lightness to the design. The concept of this watch is highly technical, but is designed to reveal a certain elegance thanks to the shape of its case. Each part is specifically finessed according to its size in order to achieve a hierarchical design.

The helices displaying the time show hours and minutes by quarters. Seconds are displayed on a displaced turning disc. Two translucent discs (jumping) change their numbering in opposition to the indexes. The white print on the central structure creates a useful contrast, improving legibility of the black numbers. The multiple color and material versions give the shape of the watch a different feeling according to the combination.

J'ai repris le principe d'hélices à quatre pales pour concevoir les indexes de lecture du temps. La mécanique est traitée de manière très aérienne, tout en relief pour amener de la légèreté. Cette montre est technique dans sa conception mais plutôt pensée pour revendiquer une certaine élégance grâce à la forme de son boitier. J'ai géré la finesse de chacun des éléments pour décrire une hiérarchie graphique.

Les hélices de lecture affichent les heures et les minutes par quarts. Les secondes s'affichent sur un disque tournant déporté. Deux platines translucides (sautantes) changent la numérotation en vis à vis des indexes. La sérigraphie blanche sur la structure centrale crée un contraste indispensable pour la lisibilité des chiffres noirs. Les multiples déclinaisons de couleur et matieres donnent des morphologies vraiment différentes d'une montre à l'autre.

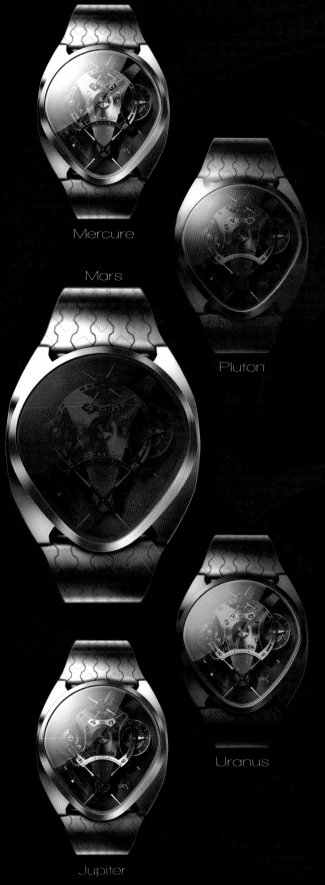

Mercure

Mars

Pluton

Uranus

Jupiter

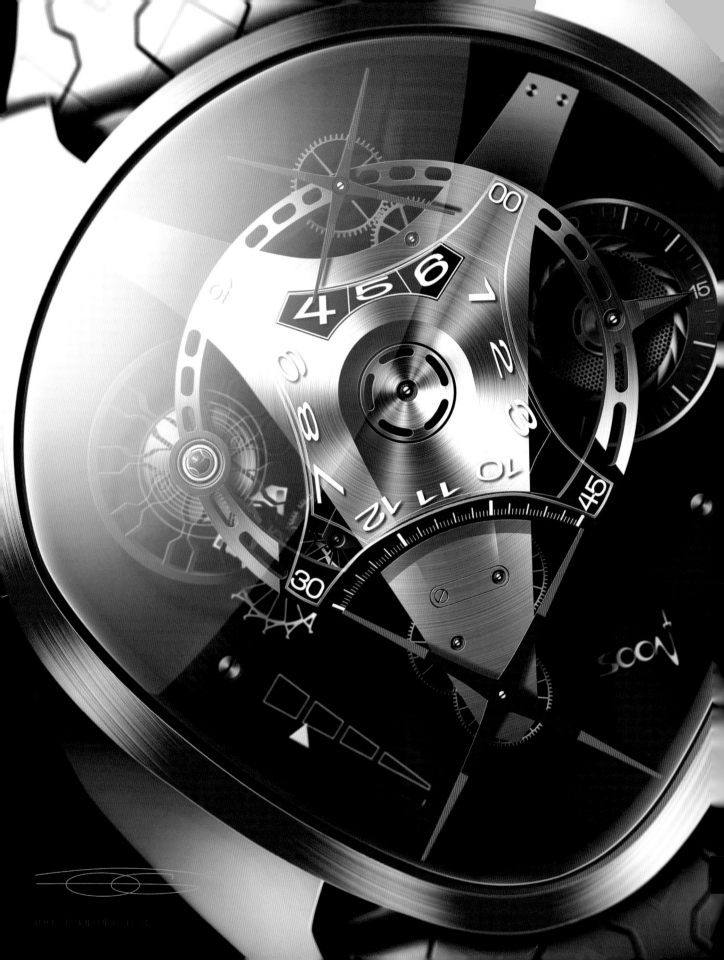

Orion

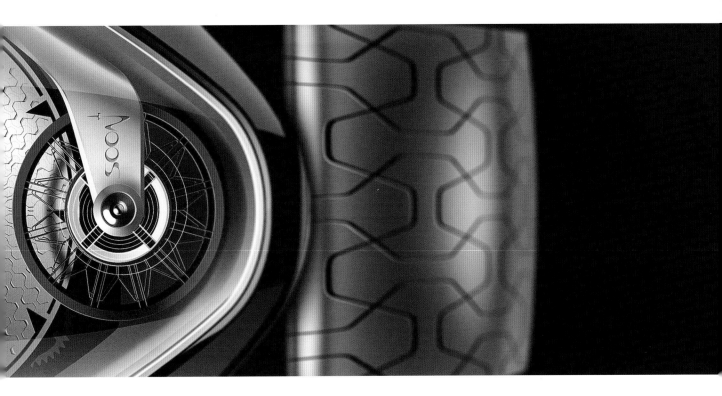

Extensions

As a habit, I always try to share my point of view or the techniques I've acquired over time so others can benefit. In the pages that follow, you can read about some of these techniques.

In the "Making Of," detailed notes explain the coloring process of the SOON adventure concepts using Photoshop (Amiral Heliott, Ultimates collection). There are also two short tutorials that go through the same Photoshop coloring technique.

Finally, I wanted to address a short note to those who, like me, are self-taught, or hope to work in creative fields one day.

D'une manière générale, j'œuvre toujours pour partager avec les autres mon point de vue ou les techniques que j'ai acquises au fil du temps.

Je vous invite à découvrir quelques-unes de ces techniques à travers les pages qui suivent.

Un making of très détaillé explique pas à pas le procédé de colorisation d'un des concepts de l'aventure SOON sur Adobe Photoshop (Amiral Heliott- Série ULTIMATES).

Je présente également deux courts tutoriaux reprenant la même technique de colorisation Photoshop.

Enfin, je tenais à adresser quelques mots aux autodidactes ou à tous ceux qui souhaitent s'orienter vers les domaines de la création.

0.1

Original sketch
Croquis initial

Certain concepts are fully formed at the first touch of pencil to paper, but others need to be reworked to become their best. This is the case with the design I've chosen in this tutorial. The initial sketch just shows the display concept with the two intersecting hands and the central rotating discs. I used the case and bracelet of another idea to start. I quickly noticed that the design was too symmetrical, too monotonous (fig. 0.2). So I started thinking about another approach (fig. 0.3). This often happens during coloring when, halfway through, I realize I need to adjust the watch design. The coloring process reveals another reading of the overall design. Figure 0.4 shows the development toward a more interesting, refined design. This image then becomes a new reference for the rendering process that I address in detail below.

Certains concepts naissent du premier coup de crayon mais d'autres ont besoin d'être retravaillés pour qu'ils expriment le meilleur. C'est le cas de celui que j'ai choisi pour développer ce tutoriel. Le croquis initial, très succinct, montre juste le principe de l'affichage avec les deux indexes (croix) et les platines rotatives centrales. J'ai utilisé le boitier et le bracelet d'une autre proposition pour commencer. Très vite, je me suis aperçu que la composition graphique était trop symétrique, très monotone (fig 0.2). J'ai donc improvisé une recherche intermédiaire pour définir une autre orientation (fig 0.3). C'est un cas de figure récurrent pendant la colorisation où je rééquilibre à mi-chemin le dessin de la montre. La mise en couleur révèle une autre lecture du design global. La fig 0.4 montre l'évolution vers un design plus riche, plus recherché. Cette image sert de nouvelle référence pour dérouler mon procédé de rendu que je vous propose de suivre en détail.

0.2

Design too symmetrical
Design trop symétrique

0.4

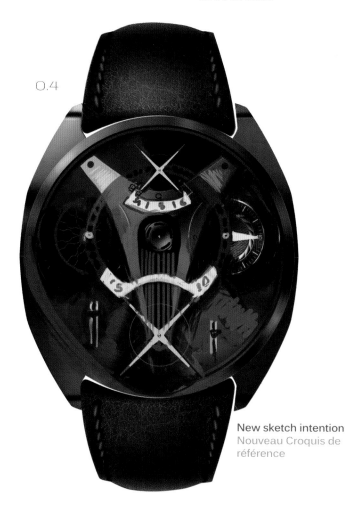

New sketch intention
Nouveau Croquis de référence

0.3

The design of the central structure dominates that of the hands.
Le graphisme de la structure domine trop celui des aiguilles.

Each component is redesigned using vector paths to create solid shapes on separate layers. It's quite a long step but absolutely necessary to my rendering process.

Chaque élément est redessiné grâce à des tracés vectoriels pour créer des formes solides sur des calques séparés. C'est une étape un peu longue mais incontournable dans mon procédé de rendu.

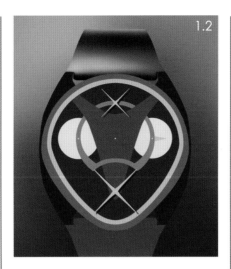

I add a sense of volume to the bracelet by creating light and dark areas. The airbrush tool works for this step.

Je donne une impression de volume au bracelet en créant des zones claires et sombres. L'aérographe suffit pour faire cette étape.

To create a brushed-metal effect on the bracelet, I start by adding monochromatic noise in black and white to a white layer.

Pour créer l'effet de métal brossé sur le bracelet, je commence par générer du bruit monochromatique (noir et blanc) sur un calque blanc.

I apply a Motion Blur filter with a high enough value to ensure the noise is stretched out and forms lines that are randomly grayed.

J'applique un filtre de flou directionnel d'une valeur suffisante pour que le bruit s'étire et forme des lignes aléatoirement grisées.

The brushed effect must follow the line of the bracelet. By making a selection beforehand, I distort the lines (perspective plus bulge).

L'effet brossé doit épouser la forme du bracelet. En délimitant une sélection au préalable, je déforme globalement les lignes (perspective+renflement).

Finally, I change the lines layer to the Multiply mode, so this effect goes on top of the bracelet. A smart Sharpen filter hardens the brushed effect.

Je mets finalement le calque des lignes en mode produit pour que ce brossé se superpose au volume du bracelet. Un filtre de netteté durcit l'effet brossé.

1.7

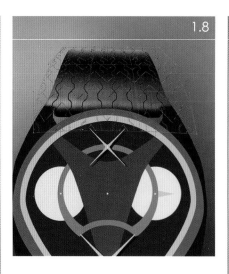

1.8

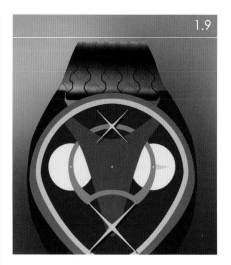

1.9

I can imitate the shape of links with a pattern tool. The links are then distorted with a vertical Spherize filter to give the effect of a rounded bracelet.

Je simule des maillons grâce à un motif technique. Les maillons sont ensuite déformés avec le filtre sphérisation vertical pour générer l'effet d'enroulement autour du bracelet.

You can improve the curve of the links by distorting the entire pattern by using the mesh.

Il est possible d'améliorer l'enroulement des maillons en déformant globalement le motif grâce au filet.

After, it's enough to copy and flip the result to draw the lower part of the bracelet.

Il suffit ensuite de symétriser le résultat pour dessiner la partie inférieure du bracelet.

PHOTOSHOP TIP
METAL EFFECT USING A GRADIENT

◢ ASTUCE PHOTOSTOP
EFFET MÉTAL À PARTIR D'UN DÉGRADÉ

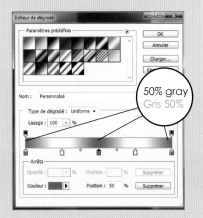

50% gray
Gris 50%

For everything like the case, dial surface, gears, crown, hands, screws, and balance wheel, I use the same symmetrical grayscale gradient applied in linear or angular mode.

Pour tout ce qui est boitier, fond de cadran, rouages, couronne, aiguilles, vis, balancier, j'utilise un seul et même dégradé symétrique (ci-dessus) fait de gris et de blanc appliqué en linéaire ou en angulaire.

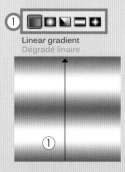

Linear gradient
Dégradé linaire

Angular gradient
Dégradé angulaire

Example 1: The linear setting helps you do everything with a tubular shape, such as the crown. The angular setting is used to do the top surface of the crown.

Exemple 1 : L'option linéaire permet de faire tout ce qui ressemble à un tube, ici la couronne. L'option angulaire est ici appliquée pour le haut de cette couronne.

Example 2: The angular setting enables you to produce everything that looks like a disc. Here I used it on the gears, dial surface, display discs, and screw heads.

Exemple 2 : L'option angulaire permet de faire tout ce qui ressemble à un disque circulaire, ici les rouages, fond de cadran, les disques d'affichage, tête de vis.

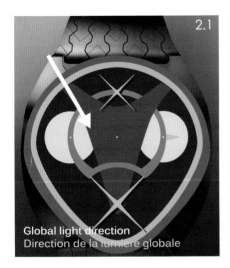

2.1

Global light direction
Direction de la lumière globale

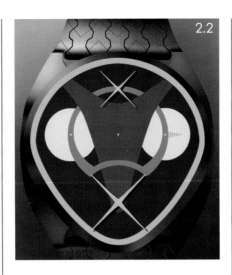

2.2

2.3

I imagine that the light is generally coming from the top left. So I apply the grays on the horns accordingly.

J'imagine que la lumière globale vient d'en haut à gauche. J'applique donc des valeurs de gris sur les cornes en conséquence.

I apply the darker colors to the rim of the case to give it an anodized metal effect.

J'applique des valeurs sombres sur le pourtour du boitier pour donner l'effet métal anodisé.

As before, I create noise, this time on a circular white area, followed by a Radial Blur filter to prepare the brushed effect.

Comme précédemment, je crée du bruit sur une zone blanche circulaire, cette fois-ci, suivi d'un filtre flou radial pour préparer l'effet brossé.

2.4

2.5

Shadow
Ombre

I distort the layer (already in Multiply mode) using the mesh to adapt the brushed effect to the shape of the case.

Je déforme le calque (passé en mode produit au préalable) grâce au filet pour adapter le brossé à la géométrie du boitier.

I start adding the shadows to create depth. If the watch is black, the shadowing is always a bit trickier because you need to be careful not to darken everything.

Je commence à dessiner des ombres pour générer de la profondeur. Dans le cas d'une montre noire, le dosage des ombres est toujours plus délicat car il faut veiller à ne pas tout assombrir.

PHOTOSHOP TIP
METAL EFFECT WITH AN ADJUSTMENT CURVE

ASTUCE PHOTOSTOP
EFFET MÉTAL AVEC UNE COURBE DE RÉGLAGE

It's easy to enrich the reference gradient by adding metallic effects. I used the Curves tool. You just need to make waves with this curve to create the random gray tones, producing a metallic effect. I use this approach for several parts of a watch: bracelet, tubes, dial, case, and more. It's the simplest method, and gives the most realistic results.

Il est facile d'enrichir le dégradé de référence en ajoutant des effets métallisés. J'utilise le réglage de la luminosité par courbes. Il suffit de former des vagues avec cette courbe pour générer des niveaux de gris aléatoires et qui créent l'effet métal. J'exploite cette astuce pour de nombreux éléments (bracelet, tubes, cadrans, boitier etc...). C'est plus simple et le rendu est plus réaliste.

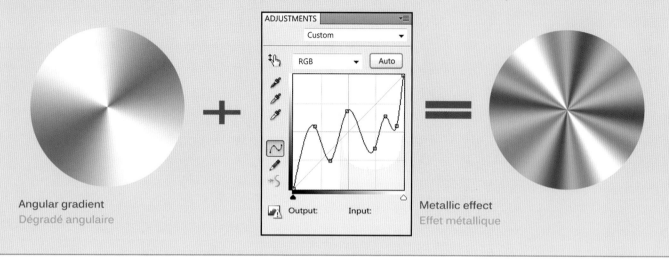

Angular gradient
Dégradé angulaire

Metallic effect
Effet métallique

3 : DIAL / LE CADRAN

3.1

I apply my angular gradient to the dial, as well as an adjustment curve to add a metallic effect.

J'applique mon dégradé en option angulaire sur le cadran ainsi qu'une courbe de réglage pour rajouter des nuances metalliques.

Angular gradient
Gradient angulaire

Curve adjustment layer
calque de réglage

3.2

Noise + Radial Blur
Bruit + flou radial

A brushed pattern in Multiply mode and an adjustment curve give the dial an iridescent brushed metal effect.

Un motif brossé en mode produit et une courbe de réglage permettent de donner au cadran un effet de métal brossé irisé.

Adjustment layer
calque de réglage

The seconds are displayed on a mobile disc. The second hand is fixed, connected to the central structure. To enhance legibility, and give it actual dimension, the design of the moving part is minimal.

Je décide que les secondes s'affichent grâce à un disque mobile. L'aiguille de lecture est fixe et solidaire de la structure centrale. Pour la lisibilité, le graphisme de ce mobile reste léger compte tenu de ses dimensions réelles.

Original disc
Disque original

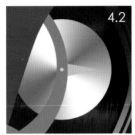
Angular gradient
Dégradé angulaire

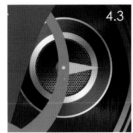
Textured brush effect
Texture, effet brossé

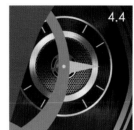
Indications
Indications

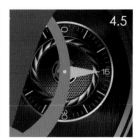
Details, numbers
Détails, chiffres

PHOTOSHOP TIP
SPRING USING THE TWIRL FILTER

ASTUCE PHOTOSTOP
RESSORT SPIRAL AVEC LE FILTRE TOURBILLON

The Twirl filter (times three), applied to a simple vertical white line, is enough to create the spiral spring.

Une simple ligne blanche verticale à laquelle j'applique le filtre tourbillon (x3) suffit à créer le ressort spiral.

I pay particular attention to the details so that the whole thing takes on a complete aspect. These minute details are what give the mechanism charm and credibility.

J'apporte un certain soin aux détails pour que l'ensemble prenne de l'amplitude. Cette minutie donne tout le charme et toute la crédibilité au mécanisme.

Original disc
Disque original

Main pattern
Motif principal

Ruby, escape wheel
Rubis, roue d'échappement

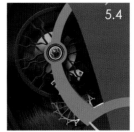
Anchor, drop shadows
Ancre, ombres portées

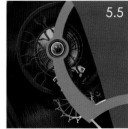
Spiral, shadows
Spiral, ombres

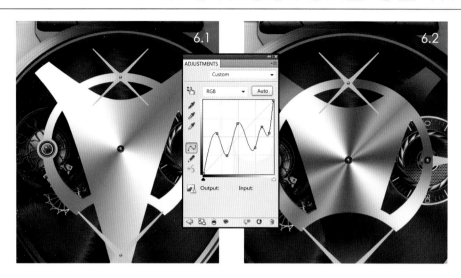

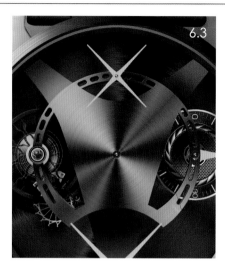

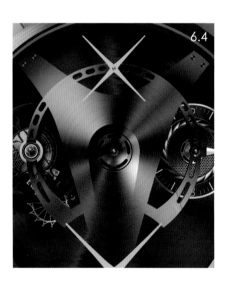

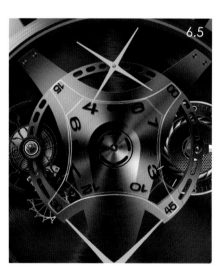

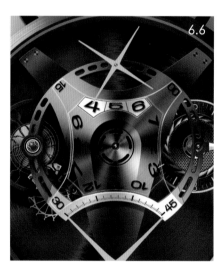

Again I use the angular gradient to create the base of the central structure.

J'utilise une fois encore le dégradé angulaire pour créer la base de la structure centrale.

At this stage I try Tip 2 to see if the metallic effect works with the overall look of the watch. I use an adjustment curve for this.

A ce stade je teste l'astuce 2 pour voir si l'effet métallique résultant donne satisfaction par rapport au thème de la montre. J'utilise une courbe de réglage pour le faire.

I figure that the central part stands out too much to be able to keep it in gray metal, so I decide to darken it.

J'estime que la partie centrale se détache trop de l'ensemble pour pouvoir la conserver en gris métal. Je décide donc de l'assombrir.

I draw a central pattern to serve as an axis for future turntables.

Je dessine un motif central qui sera l'axe de rotation des futurs platines pivotantes.

A simple white edging helps imitate these central translucent discs. Then I draw the black numbers large enough to be visible.

Un simple liseré blanc permet de simuler les platines translucides centrales. Je dessine ensuite les chiffres en noir d'une taille suffisante pour être visibles.

To improve the legibility of the numbers, I add a white screen to the central structure. This helps highlight the display.

Pour une meilleure lisibilité des chiffres, je décore la structure centrale d'une sérigraphie blanche. Cela permet de matérialiser la zone de lecture.

PHOTOSHOP TIP
CREATING A GEAR WHEEL

I apply the gradient using the angular option. A vector path serves as a guide to the brush with increased spacing (see image), before using in the find contours mode. To do a path like this, the angle jitter should be activated in direction mode.

J'applique le dégradé de référence en option angulaire. Un tracé vectoriel sert de guide à une forme (voir figure) dont on augmente le pas avant de l'utiliser en contour du tracé. Pour un tel balayage, l'option de variation d'angle en mode direction doit être activée.

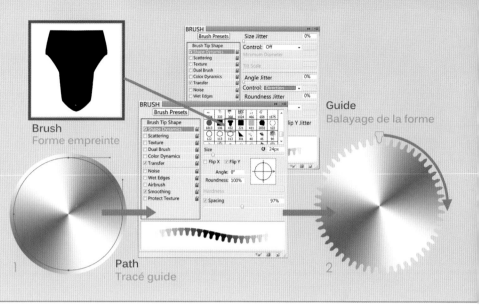

Brush
Forme empreinte

Guide
Balayage de la forme

1

Path
Tracé guide

2

7 : THE HANDS / LES AIGUILLES

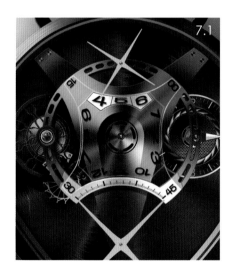

7.1

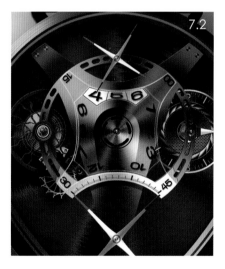

7.2

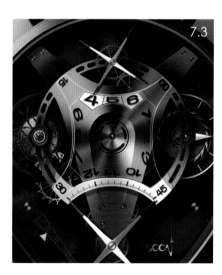

7.3

Initially the hands are solid gray (here in a cross formation).

Au départ les aiguilles sont de simples solide gris (ici en forme de croix).

I use a gradient to create the metallic effect on the hands. The ends are then colored blue.

J'utilise le dégradé de référence pour créer l'effet métal sur les aiguilles. Les extrémités sont ensuite colorisées en bleu.

I then add details like the gear wheels, power reserve, and logo.

J'ajoute des détails tels que des roues dentées, la réserve de marche, le logo etc...

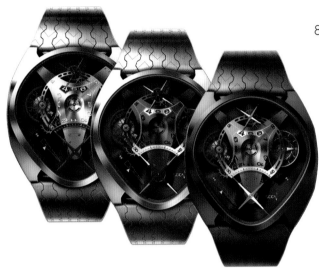

8.1 COLOR VERSIONS / DÉCLINAISONS COULEUR

The final effects mainly involve the settings for tint, sharpness, and photographic effects. These effects function on a merged image. After merging, it's very easy to create versions by varying the colors of each element on the layers or in the separate groups. The combinations are infinite and the character of the watch changes according to these variations. I enjoy this step because there are always a few pleasant surprises. To apply the final effects, the variant or variants must be merged.

Les derniers effets sont principalement des réglages de teinte, de netteté et d'effets issus de la photographie. Ces effets que j'utilise fonctionnent sur une image aplatie (fusionnée). Avant cette opération de fusion, il est très facile de créer des déclinaisons en faisant varier les couleurs de chaque élément qui sont sur des calques ou dans des groupes séparés. Les combinaisons sont infinies et la montre n'exprime jamais la même identité suivant ces variantes. C'est une étape que j'aime car il y a toujours de bonnes surprises. Les derniers effets nécessitent de fusionner la ou les variantes pour être appliqués.

8.2 DEPTH OF FIELD, CHROMATIC ABERRATION
/ PROFONDEUR DE CHAMPS, ABERRATION CHROMATIQUE

This is a seemingly small detail that adds a lot of realism to the image. It requires imitating the depth of field typical of photos taken in macro mode. I use the Lens Blur filter, which means the image needs to be prepared properly (by creating a depth map in 3D) on an alpha channel. This image is usually generated by a 3D calculation, but here everything is done with brushed strokes (airbrush). The distance of the parts needs to be translated into gray values, relative to a pretend camera lens. The closer the part is to the "camera lens," the more white it is. The Lens Blur filter uses this image as an input (source). The strength of the blur depends on the brightness of the pixels. So the darker the pixel is, the more the area is blurred, and vice versa. For this watch, the mechanism is clearly visible and has several layers, so adding depth of field is justified, which is not always the case.

Cette étape est la petite touche qui apporte une grande partie du réalisme au visuel. Il s'agit de simuler la profondeur de champs caractéristique des photos prises en mode macro. J'utilise le filtre flou de l'objectif (filtre>atténuation>flou de l'objectif) qui nécessite la préparation d'une image de profondeur (Z depth en 3D) sur une couche alpha. Cette image est normalement générée par un calcul 3D mais ici tout est fait à l'aérographe. Il faut traduire en valeur de gris la distance des éléments par rapport à un pseudo objectif photo. Plus l'élément est prêt de l'objectif, plus il est blanc. Le filtre flou de l'objectif utilise en entrée cette image (source). La puissance du flou dépend de la luminosité des pixels. Ainsi plus le pixel est sombre plus l'endroit concerné est flou et réciproquement. Pour cette montre, le mécanisme est bien visible et étagé, la création d'une image de profondeur est donc justifiée, ce n'est pas toujours le cas.

For my final step, I use the Chromatic Aberration tool to add a generalized optical dispersion. The cyan and red layers shift slightly to create a highly realistic 3D effect.

En dernier lieu, j'utilise le principe de l'aberration chromatique (filtre>correction de l'objectif>personnalisé> aberration chromatique) pour rajouter une dispersion optique globale. Les couches cyan et rouge se décalent légèrement pour créer un effet 3D très réaliste.

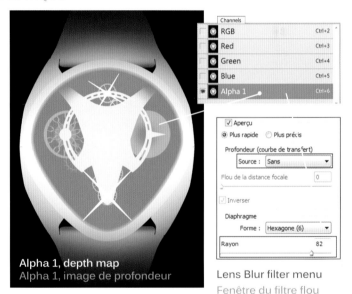

Alpha 1, depth map
Alpha 1, image de profondeur

Lens Blur filter menu
Fenêtre du filtre flou de l'objectif

Chromatic Aberration filter menu
Fenêtre du filtre aberration chromatique

Chromatic Aberration
Aberration chromatique

Shine effect on the crystal
Surbrillance du verre

Global color correction on blacks
Correction globale des noirs

Lens effect
Effet de lentille

Lens effect
Effet de lentille

Sharpen filter on the center
Filtre de netteté au centre

Coloring mid-range tones
Colorisation des tons moyens

Background adjustment, addition of pattern
Réglage du fond, ajout d'un motif

1 Reference sketch
Croquis de référence

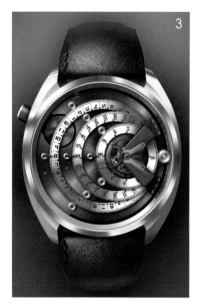

2 I used the reference gradient to generate most of the components. This acts as a base that can then be changed with the Curves adjustment tool to adapt it to each watch. I then use a gradient to create the metallic effect on the hands. The ends are then colored blue.

J'ai utilisé le dégradé de référence pour générer la plupart des éléments. C'est une base qui peut être modifiée avec l'outil de réglage par courbes notamment afin de l'adapter à chaque montre.

4 I always do a global color correction at the end to color the blacks—blacks are never completely black in real life. I also add Lens Flare to make the image come alive and add atmosphere.

Je gère toujours la chromie globale de mes images à la fin pour coloriser les noirs qui ne sont jamais totalement noirs dans la vraie vie. Je rajoute également des bruits optiques (lens flare) pour faire vibrer l'image et créer une atmosphère.

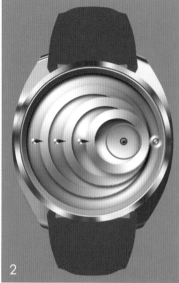

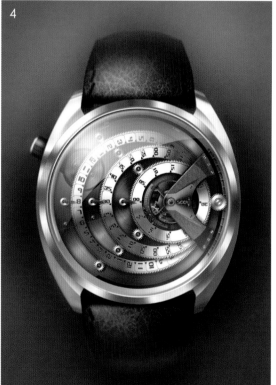

3 Adding texture (here, brushed aluminum) always improves the quality of a drawing or an object. The more details there are (screws, designs, numbers, etc.), the more realistic it looks.

L'ajout de texture (ici de l'alu brossé) amène toujours de la qualité aux dessins et à l'objet. Plus il y a de détails (visserie, graphisme, chiffres etc...) plus le réalisme s'exprime. Faire des petits jeux comme si il y avait plusieurs pièces va également dans ce sens.

Illusion

See page 88
Voir page 88

Final rendering with a bluish global color
Rendu final avec une chromie globale bleutée

Details
Détails

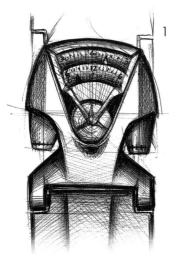

1 Reference sketch
Croquis de référence

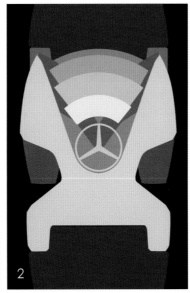

2

2 I spend a lot of time delineating the different parts, creating separate work areas—necessary to the following steps.

Je passe toujours beaucoup de temps à délimiter les éléments entre eux pour constituer les zones de travail indispensables pour la suite.

4 A bluish global color can make the metallic effect pop on certain parts. It's important to always color the blacks, too; it makes the digital image seem more natural.

Une chromie globale un peu bleutée fait ressortir l'effet métallique de certaines pièces. Il faut toujours coloriser les noirs, ca rend l'image digitale moins numérique.

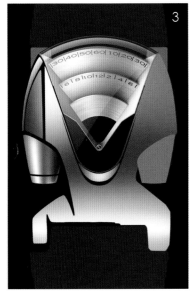

3

3 I chose a mechanical font, distributing the numbers around a circle. At this point, I test the case in chrome and a gray aluminum for the crowns. Strong black areas and a grayscale gradient characterize the chrome.

J'ai opté pour une typo mécanique et une répartition circulaire des chiffres. A ce stade, je teste le boitier en chrome ainsi qu'un gris alu pour les couronnes. Le chrome est caractérisé par des zones noires très franches et des dégradés de gris.

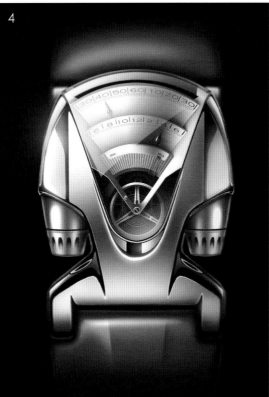

4

Final rendering
Rendu final

Details
Détails

Copper Shield

See page 26
Voir page 26

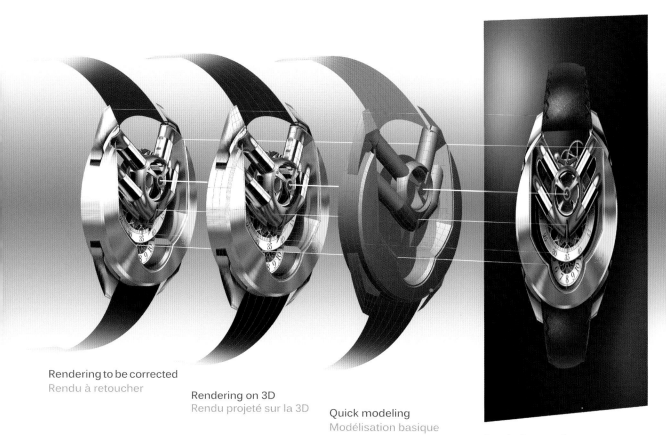

Rendering to be corrected
Rendu à retoucher

Rendering on 3D
Rendu projeté sur la 3D

Quick modeling
Modélisation basique

Rendering used as texture
Rendu utilisé comme texture

Only a few images employ 3D mapping (projecting a 2D drawing on a 3D shape). This helps show different points of view, highlighting the relief of a watch when it merits a closer look. The same technique is used for video games.

To achieve this, I create a rough 3D model (here in NURBS, Non-Uniform Rational B-Splines), and then project the final rendering of the watch onto it (without the depth-of-field effect). For point of view, I generally choose one that doesn't require hours of retouching. As it's a projection on a flat surface, the image has a tendency to stretch toward the edges. And because certain components are superimposed, the projection creates duplicates (see following page) that obviously need to be removed.

Still, this technique is super effective because once you've handled the coloring and the final effects (depth of field and chromatic aberration, for instance), you can better understand the concept's shapes.

Seuls quelques visuels utilisent le principe du placage 3D (projection du dessin 2D sur un bref volume 3D). Cela permet de choisir des points de vue différents et de mettre en évidence le relief d'une montre quand celui-ci est intéressant. C'est le principe des jeux vidéo.

Pour cela, je fais un modèle 3D très sommaire (ici en nurbs) sur lequel je projette le rendu final de la montre (sans effet de profondeur de champs).

Pour le choix de la vue, j'opte généralement pour une vue qui ne nécessitera pas des heures de retouches. Comme c'est une projection de texture plane, l'image a tendance à s'étirer sur les bords. De plus, comme certains éléments se superposent, la projection crée des doublons parasites (voir page suivante) qu'il faut bien évidemment nettoyer. Cette technique est super efficace car une fois la colorimétrie réglée, les effets finaux appliqués (profondeur de champs, aberration chromatique etc...) on a une compréhension plus aboutie des volumes du concept.

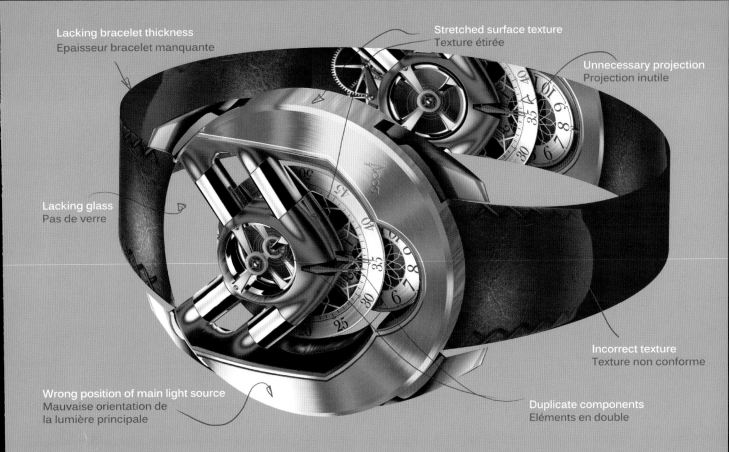

Lacking bracelet thickness
Epaisseur bracelet manquante

Stretched surface texture
Texture étirée

Unnecessary projection
Projection inutile

Lacking glass
Pas de verre

Incorrect texture
Texture non conforme

Wrong position of main light source
Mauvaise orientation de
la lumière principale

Duplicate components
Eléments en double

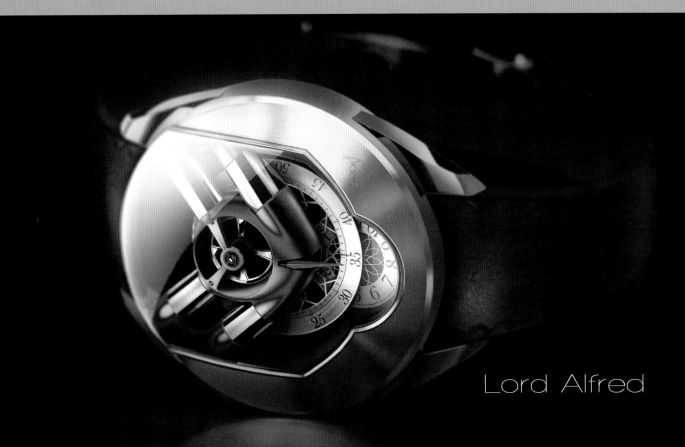

Lord Alfred

To Aspiring Artists

Not all budding creatives have the opportunity or the means to study art or design to further their careers and life goals. I'm convinced that nothing is predetermined: those with a creative core can always find a way. It may take longer, but everything is possible.

Learning on your own is difficult, no doubt about it. It's like moving through a foggy maze, and all about trial and error. You need to challenge yourself and question yourself constantly. As creatives, we're often filled with doubt and need to reassure ourselves at every step that we're on the right path. Before the Internet really existed, I learned a lot by poring over magazine illustrations, spending hours picking them apart, trying to glean precious clues. Now information and tutorials are easily available online, but there is still nothing out there to teach you the perseverance and patience you need to build up your artistic ability.

So don't give up: it takes time to make progress—time to experiment, put into practice, understand and absorb everything you've learned. Being disciplined in your work is crucial to success. Yet, being an autodidact can also be a strength because you avoid the formatting that often happens when you follow a more academic path. Today, my dual roles as a mechanical engineer and a self-taught designer help me develop a different creative approach. My technical expertise and my passion for a beautiful form combine to deliver credibility and originality to my designs.

As you develop your skills, it's important to separate the process of learning how to draw from the creative process. Design is a tool that enables you to express your ideas, and it mainly comes from practice. On the other hand, developing your creative ideas requires mental stimulation. You need to learn to maintain a certain positive attitude because it's the key to maintaining creative desire. You shouldn't be afraid of diving into different subjects because everything can be a source of inspiration, or at least a source of positivity. I think that it's the basis of the mechanics of creation. I'm continually in a creative mode, in which everything becomes a viable subject—cars, bikes, watches. Everything is connected and goes into the creative magma that feeds my imagination.

The main thing in creative work is to know how to question yourself and to maintain a certain flexibility in order to refresh your ideas. Obviously you will find inspiration in the work of other artists, but I suggest you try to tell your own stories, through your own creations, and to believe in them. Your ideas are not like anyone else's, and so much the better; cultivate this difference! When we're starting out, there's a risk that we're so inspired by someone else's work that we fall into the trap of imitation. Try and avoid this. Today I like to think that I can reinterpret, in a very different register, everything that comes into my head. This is my way of storytelling. In my own modest way, I feel like a magician or a superhero, and who hasn't dreamed of that?

Aux autodidactes

Tous les créatifs en herbe n'ont pas la chance ni les moyens de faire des études d'art ou de design pour s'accomplir dans la vie ou pour en faire leur métier. Je suis convaincu que rien n'est écrit. Pour ceux qui ont la fibre créative, il y a toujours une route, certes plus longue, mais elle existe.

Être autodidacte est, en effet, difficile. C'est comme se déplacer dans un brumeux labyrinthe. Tout est basé sur des tests et de l'expérimentation à l'aveugle. C'est un défi pour soi et une quête sur soi. Face à la création, il y a beaucoup de doutes, on tente de se rassurer à chaque pas d'être sur la bonne voie. A l'heure où internet n'existait pas vraiment, j'ai pour ma part beaucoup appris en m'appuyant sur de nombreuses illustrations de magazines que j'ai décortiquées pendant des heures pour en extraire de précieux indices. Avec internet, l'information et les tutoriels ne manquent pas mais rien n'enseigne la persévérance et la patience dont il faut faire preuve pour se construire artistiquement. Alors gardez votre courage, cela demande du temps d'expérimenter, de pratiquer, de comprendre et d'assimiler pour progresser. Travailler avec discipline est une des clés vers la réussite de vos projets.

Être autodidacte peut être une force car cela permet de s'affranchir naturellement des formatages qui peuvent s'installer quand on suit une formation académique. Aujourd'hui ma double casquette d'ingénieur en mécanique et de designer autodidacte me permet, par exemple, de créer autrement. Ma compréhension de la technique et ma passion pour la belle forme se conjuguent en permanence pour apporter du crédit et de l'originalité à ce que je propose.

Devenir autodidacte dans le design est un travail de chaque instant. Il faut bien dissocier l'apprentissage du dessin de la culture des idées. Le dessin est l'outil qui permettra d'exprimer ses idées. C'est en grande partie de la pratique. Alors que la culture des idées demande de la stimulation mentale. Il faut apprendre à garder une certaine positivité car c'est le moteur pour maintenir l'envie de créer. Il ne faut pas hésiter à s'intéresser à différents domaines car tout peut devenir source d'inspiration ou au moins source de positivité. Je pense que c'est la base de la mécanique de la création. En ce qui me concerne, je suis toujours dans un mode de création continue où tous les sujets s'invitent et se passent le relai constamment : voitures, vélos, montres, tout est lié et crée ce magma d'idées qui me nourrit.

L'essentiel dans la création est de savoir se remettre en question et de garder une certaine flexibilité d'esprit pour se régénérer. Il faut bien évidemment s'inspirer du travail d'autres artistes, mais je vous invite à vous raconter vos propres histoires à travers vos créations et à y croire. Vos idées ne ressemblent pas aux autres, tant mieux, cultivez cette différence. Le piège quand on débute est de tellement s'inspirer de ce que font les autres qu'on en arrive à plagier. Et donc à terme, à manquer d'originalité. C'est tout ce qu'il faut éviter. Aujourd'hui, j'aime penser que j'ai le pouvoir de réinterpréter, dans des registres très divers, tout ce qui me passe par la tête. C'est ma façon de me raconter des histoires. Humblement, je me sens comme un petit magicien ou un super héros, et qui n'a jamais rêvé de l'être ?

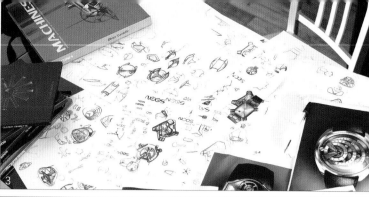

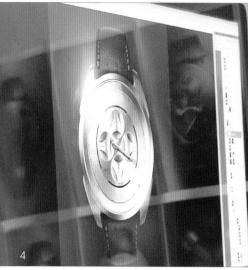

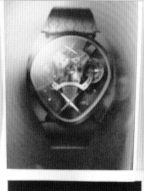

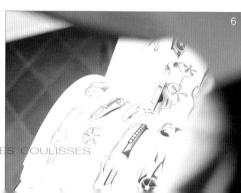

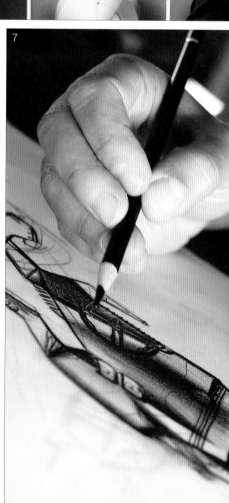

BEHIND
THE SCENES

1 Drawing demonstration at the auto show
2 Pencil sketch of the Astronaut Series
3 A creative jumble: watches and cars
4 Coloring requires concentration
5 Testing proportions on printed paper
6 One of my car sketchbooks
7 Sketch of a motorcycle in colored pencils
8 My collection of vintage watches for study
9 A vintage movement inspires a current project
10 The circle template is never far away
11 A workshop in watchmaking
12 My night office with its view of Paris

LES COULISSES

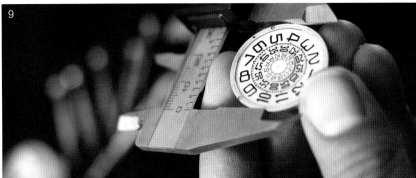

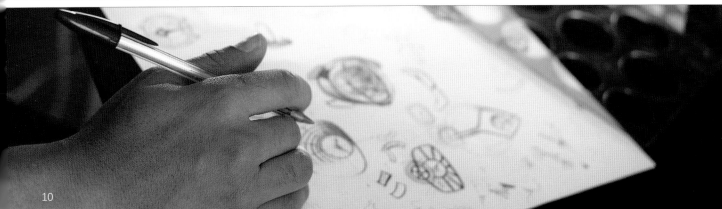

Scale 1:1
Échelle 1:1

This section shows the SOON adventure concepts at 1:1 scale and provides comparative sizes of the different models.

Ce récapitulatif présente les concepts de l'aventure SOON à l'échelle (1:1). Cela permet d'avoir une idée des tailles relatives entre les modèles.

Functions	H : Hours	S : Seconds	R : Power reserve
	M : Minutes	D : Date	

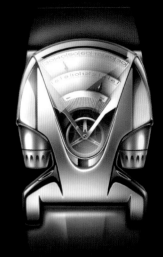

Copper Shield

H/M/R

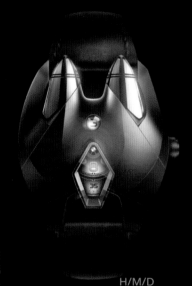

Furtif

H/M/D

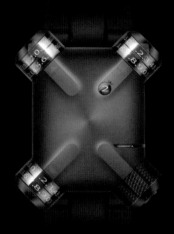

Sentinelle

H/M/S/R

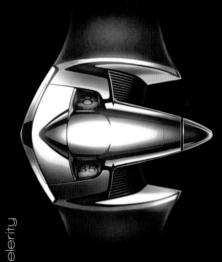

Celerity

H/M

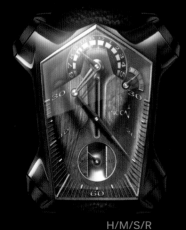

Samouraï

H/M/S/R

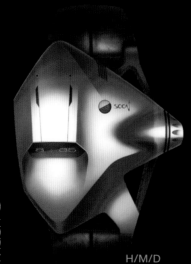

Mach 8

H/M/D

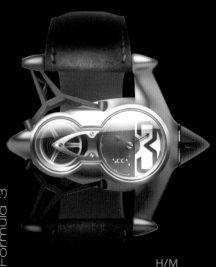

Formula 3

H/M

Amiral Heliott

H/M/S/R

Astro Dual Time

H/M/H/M

Astro Cyclône

H/M/R

Astro Hexaggerate

H/M/S/R

Astro Sublissime

H/M

Astro Reactor

H/M

La Magnifique

H/M/R

La Royale

H/M

Lord Alfred

H/M

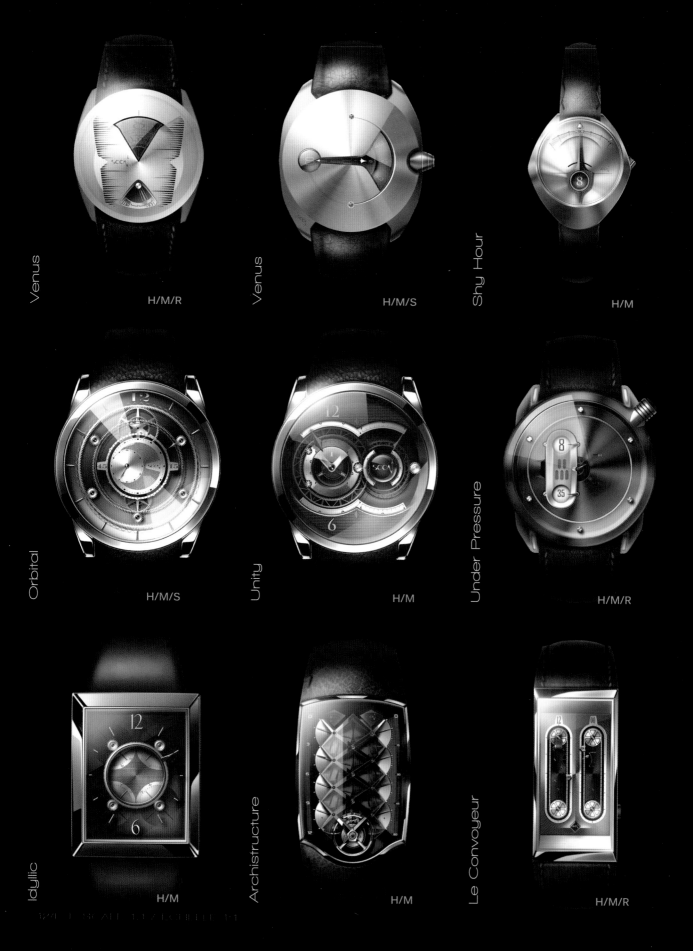

Venus

H/M/R

Venus

H/M/S

Shy Hour

H/M

Orbital

H/M/S

Unity

H/M

Under Pressure

H/M/R

Idyllic

H/M

Architecture

H/M

Le Convoyeur

H/M/R

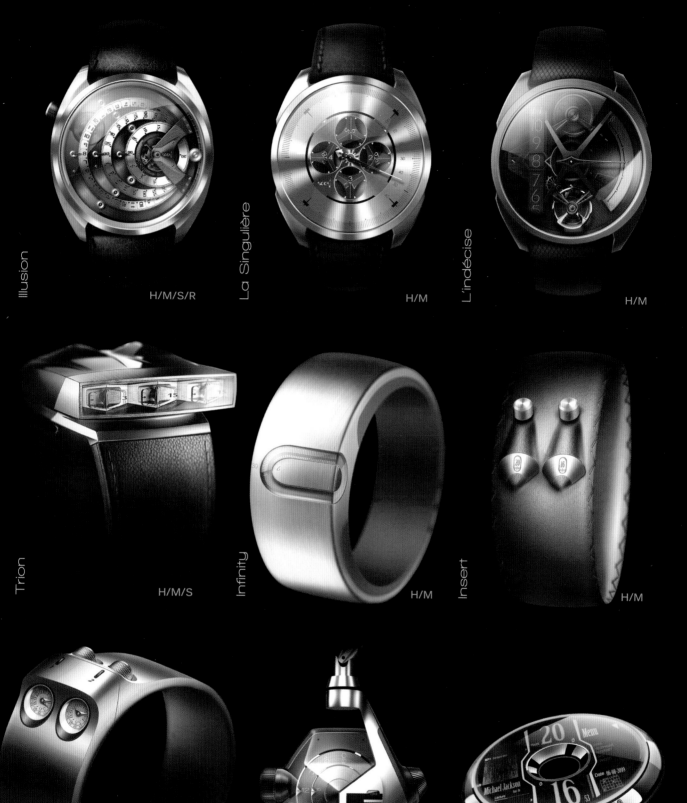

Illusion H/M/S/R

La Singulière H/M

L'indécise H/M

Trion H/M/S

Infinity H/M

Insert H/M

Clone H/M/H/M

Spacymen H/M/S

UFO 99 H/M/S/D

Interview with Olivier Gamiette

Have you always been fascinated with watches?

It is the creativity that certain watches reveal, especially their mechanisms, that attracts me, rather than the watch as an object itself. What I'm really drawn to is the mechanics of watches, seeing the needles and the small parts and discovering how they work together as a whole. I feel the same way about cars. I like the boldness and the expressiveness of their shapes.

Do you own either?

I own a special car, a Plymouth Prowler, which resembles a hot rod. I like it because it's a car I would've liked to draw myself. It's completely out of the box and fits my creative side and taste. My first trip to the United States was specifically to purchase this car in Savannah, Georgia, in 2003.

My first "real" watch was a fairly recent purchase: an Amida Digitrend, a Swiss-made watch from the '70s. I discovered it after I had started drawing the Trion (page 84), pretty much the same concept, without knowing about the Amida. I was really surprised to find it because I thought about the man who imagined this kind of watch back in the days and I pictured myself being him.

When did you start drawing the watches in the book?

I began to draw watches three years ago. I enjoyed it so much that I decided to make a book. It was really difficult at first to understand the different parts and their connections within the mechanism and in space. I had to take apart a few watches in order to make my drawings credible, as it was especially hard to comprehend the different proportions of each element. Dials and cogwheels are actually very tiny; while working on a big computer screen tends to distort the perception of the scales. I had to get used to it.

At first, my concern was to understand how to realistically render a watch correctly, without going too deep into details with its mechanical conception.

What inspired you to start drawing watches in the first place?

I wanted to imagine new kinds of watch mechanisms, to create original watches, with "relief." Thickness is a big issue in watchmaking and nowadays the trend is producing rather thin watches. But with the freedom of drawing, why not imagine complex kinematics within a thin case?

When you look at the watches on the market, you might think that the only watch you can have is flat and round and maybe available in different colors. But there is one brand that is really different, MB&F, which is producing really conceptual, very out-of-this-world watches. These watches reassured me, comforting me in the idea that my concepts could also be feasible.

While you reimagined the design of watches, the way they're worn is primarily the same. Why?

I didn't want to do something too sci-fi, I like conceptual yet credible design, somehow sticking to the limits of reality. When products are too futuristic, it might be difficult for people to believe in and to want that kind of product. I want people to discover my designs and think that they are something they can actually own and wear. Using watch bands in my drawings is a way to have people relate to a wearable product. Similarly, I draw cars with wheels, so that people can easily identify them as vehicles.

It's hard to reconsider what you've always known in a different way. So it was a challenge for me to not go too far astray, and instead just reimagine something that is known in a certain form or shape. I could have designed electronic watches, but creating traditional mechanical watches that work completely differently from the classical ones was beyond all limits!

What do you feel makes your watches so unique?

Besides the shape of the watches, there is something subtler in my designs. It's the way in which they show the hours. I wanted each watch to suggest a different way to display the hours and minutes, with different levels of complexity. Even when I stick to the short and long hands classical pattern, I enhance the concept with some freshness. But these timepieces are unique by the way they are illustrated as well. These illustrations borrow 3D imagery codes. A kind of 2.5D!

Did you think about certain people when you designed each concept?

Above all, I imagined the fascination of the people looking at my watches to see the time. My goal was to show them something different than the usual watch, something magical, and have them say, "Wow, what a watch!"

SOON is a purely creative exercise; I didn't think about marketing the watches, or making them for a specific customer. I just wanted to display the range of possibilities in shape, and anything else I could think of around this object. I don't think about the people, the user, the owner. I wanted to concentrate on kinematics so that each concept could have a strong, unique personality. The originality and expressiveness of the object was my first concern. Had I evolved within a marketing process, things would have been different.

What would it take to make these watches a reality?

Most probably, the money. Engineering development and production studies of new mechanisms is extremely expensive and requires big financing. I have faith that one of these timepieces will become a reality one day!

The majority of the designs are most likely feasible as they are; the biggest challenge may be how to power the mechanism. The spring mechanism is sufficient to power a simple watch. Complex mechanism watches might require more power in order to move all the components. That is why my concepts might require the development of a high energy-efficiency mechanism. I'm eager to know the public's reaction: it would be phenomenal if somebody would want to produce one watch from the SOON collections!

Where would you like to take the SOON adventure next?

Just imagining and creating something that doesn't exist is already very satisfying. But I like to think my creations could inspire other creative people, who in the future, might inspire me back with their turn: that's how the circle of creativity advances! It is in my nature to share my ideas, hoping to help people progress in their creative reflexion. I just want people to dream.

nterview d'Olivier Gamiette

As-tu toujours été fasciné par les montres ?

C'est la créativité qui émane de certaines montres et notamment des mécanismes, qui m'attire, plutôt que les montres en tant qu'objets. J'aime ces petites pièces et j'aime comprendre comment l'ensemble fonctionne. J'éprouve le même sentiment à l'égard de l'automobile. C'est l'audace et l'expression des formes qui me stimulent avant tout.

En possèdes-tu malgré tout ?

Je possède un Plymouth Prowler, une voiture un peu spéciale qui s'inspire des hot rods. Je l'adore car c'est clairement une voiture que j'aurai aimée dessiner. Le concept est complètement décalé et correspond tout à fait à mon esprit créatif. En 2003 Je me suis rendu pour la première fois aux Etats-Unis, à Savannah (GA) spécialement pour acheter cette voiture.

Je n'ai acheté ma première 'vraie' montre que récemment : il s'agit d'une Amida Digitrend. C'est une montre des années 70 de fabrication suisse. Je l'ai découverte avec beaucoup d'étonnement après avoir dessinée Trion (page 94) dont le concept est semblable. J'ai aussitôt pensé à celui qui a imaginé ce type de montre à cette époque car j'aurai bien aimé, moi-même, en être à l'origine.

Quand as-tu commencé à dessiner des montres pour ce livre ?

J'ai commencé à dessiner des montres il y a trois ans. Je me suis pris au jeu et j'ai décidé d'en faire un livre. Ce n'était pas évident au début de repérer les différents composants et leur relation entre eux. J'ai notamment dû démonter quelques montres avant de comprendre l'échelle des pièces que j'allais devoir reproduire dans mes illustrations pour les rendre crédibles. C'était particulièrement laborieux. En effet, qu'il s'agisse des chiffres, des vis, des rouages, en réalité tout est petit dans une montre et le travail sur grand écran a tendance à fausser les échelles. J'ai dû m'y habituer. Il m'importait avant tout de comprendre comment rendre de manière réaliste une montre et tout ce qui l'habille sans pour autant rentrer dans les détails de la conception mécanique.

Qu'est-ce qui t'a motivé à dessiner des montres ?

J'avais envie d'imaginer des mécanismes distinctifs et de créer des montres différentes avec du relief. L'épaisseur dans l'horlogerie est un des nerfs de la guerre et la tendance aujourd'hui va plutôt vers des montres fines, mais en dessin on peut tout se permettre, alors pourquoi pas rêver d'intégrer des cinématiques complexes dans des boitiers très fins ?

Quand on regarde des montres dans certaines boutiques, on pourrait penser qu'il n'est pas possible d'acheter autre chose que des montres rondes et plates avec des aiguilles pour indiquer l'heure. Mais une marque très différente, MB&F, réalise des montres très conceptuelles et très en marge de ce qui se fait dans l'univers de l'horlogerie traditionnelle. Voir ces montres exceptionnelles, hors des standards du marché, m'a fait prendre conscience que les miennes pourraient aussi être réalisables.

Tu repenses le design des montres mais la façon de les porter reste la même. Pourquoi ?

Je ne voulais pas faire quelque chose de trop typé science-fiction. J'aime le design conceptuel crédible, à la limite de la réalité en quelque sorte. Quand certains objets sont trop futuristes, les gens ont du mal à y croire, à se projeter et rejettent l'idée. J'avais envie que les gens découvrent mes montres en s'imaginant pouvoir les porter et se les procurer. Conserver un bracelet classique sur mes montres, par exemple, n'est qu'une façon de créer une passerelle familière pour que les gens puissent 'rentrer' dans le concept de mes designs et se les approprier. De la même façon, lorsque je crée des voitures, je les dessine avec des roues pour que les gens puissent les identifier en tant que telles.

D'une manière général, ce n'est pas simple de reconsidérer d'une autre façon ce qu'on a toujours connu. C'était donc un vrai challenge de ne pas aller trop loin dans les délires tout en réinterprétant la montre que tout le monde connaît sous sa forme historique. J'aurai pu dessiner des montres électroniques mais l'idée de réinventer la montre mécanique traditionnelle n'avait pas son pareil.

Selon toi, en quoi tes montres sont-elles si uniques?

Avec ces concepts, au-delà de leur forme, c'est la façon d'afficher l'heure qui est remarquable et subtile à la fois. J'ai voulu que chaque montre propose une manière inédite d'afficher les heures et les minutes. J'ai fait en sorte que les mécanismes soient vraiment distinctifs avec plus ou moins de complexité. Quand je reprends parfois l'idée évidente de la petite et de la grande aiguille, j'habille l'ensemble de manière originale. Mais c'est aussi la façon de les représenter qui les rend atypiques! Ce sont des dessins qui empruntent des codes du monde de l'imagerie 3D. Une sorte de 2.5D!

As-tu pensé à l'utilisateur quand tu as imaginé chaque concept ?

J'ai surtout pensé à la fascination des gens qui liraient l'heure sur ces machines horlogères. Mon but était de leur montrer quelque chose de différent, quelque chose de magique et de leur faire dire "Waouh, quelle montre! "

SOON est un exercice personnel purement créatif, je n'ai pas considéré le marché et encore moins une clientèle spécifique au moment de créer tous ces concepts. Je voulais proposer de la diversité de formes et voir tout ce que je pouvais imaginer autour. Je n'ai pas pensé aux gens, à l'utilisateur, au propriétaire, j'ai pensé davantage aux cinématiques pour chaque concept pour leur donner une identité propre et forte. C'est l'originalité et l'expressivité de l'objet qui m'ont intéressé avant tout. Dans une démarche plus commerciale, il en serait autrement.

Que manque-t-il pour que ces montres deviennent une réalité ?

De l'argent probablement. C'est le financement des études de conception et la fabrication de nouveaux mécanismes qui est extrêmement onéreux. J'ai bon espoir de pouvoir fabriquer une de ces montres un jour, en tous cas!

La majorité des concepts sont vraisemblablement faisables en l'état : ce qui pourrait poser problème c'est l'énergie classiquement disponible dans un mouvement mécanique de montre. Il faudrait développer des mécanismes sur-mesure et surtout optimiser leur rendement pour mouvoir toutes les pièces qui s'animent dans mes concepts. Dans une montre traditionnelle la question ne se pose pas mais dès lors que la cinématique devient plus exotique l'énergie requise est plus importante. Il me tarde de connaître la réaction du publique face à ces concepts et il serait phénoménal que quelqu'un ait envie d'en produire une de la collection.

Vers où voudrais-tu emmener l'aventure SOON ?

C'est déjà très satisfaisant d'avoir simplement créé et imaginé des objets qui n'existent pas. Mais j'aime penser que mes créations pourraient inspirer d'autres créatifs qui pourraient à leur tour me donner des idées grâce à leur travail : c'est comme ça que l'on avance dans le cercle de la création! C'est dans ma nature de vouloir partager ce que je fais en espérant peut-être aider d'autres personnes à progresser. Mon souhait est de faire rêver les gens, tout simplement.

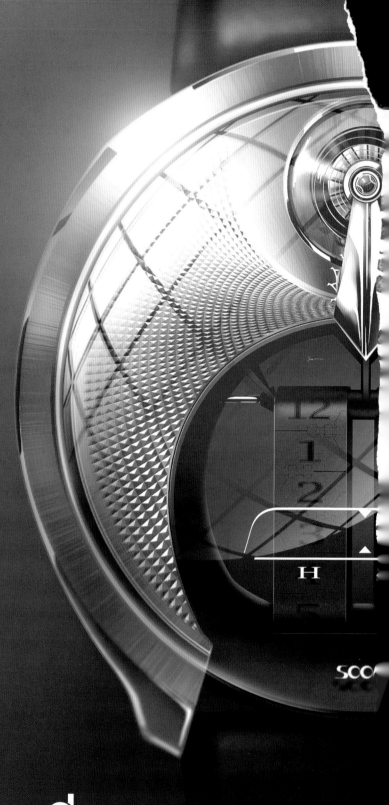

SOON TIMEPIECE PHENOMENA

Websites: www.oliviergamiette.com
www.soon-timepiece-phenomena.com
E-mail: contact@oliviergamiette.com

Graphic designers: Olivier Gamiette and Alyssa Homan
Copy editor: Teena Apeles
Translator: Justine Sheriff
Photographer: Rémi Gamiette

Published by
Design Studio Press
8577 Higuera Street
Culver City, CA, 90232

Website: www.designstudiopress.com
E-mail: info@designstudiopress.com

10 9 8 7 6 5 4 3 2 1

Printed in China
First edition, October 2015

ISBN: 978-1624650-25-3
Library of Congress Control Number: 2015950735

designstudio|PRESS